KB101902

MARK ROTHKO

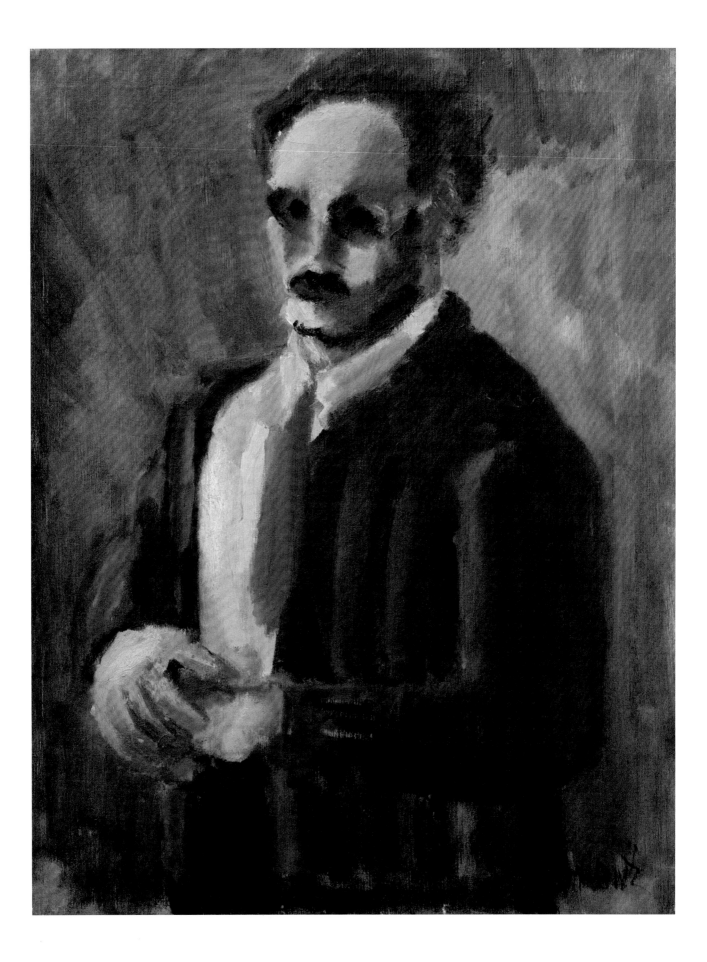

마크 로스코

1903–1970

드라마로서의 회화

마로니에북스 | TASCHEN

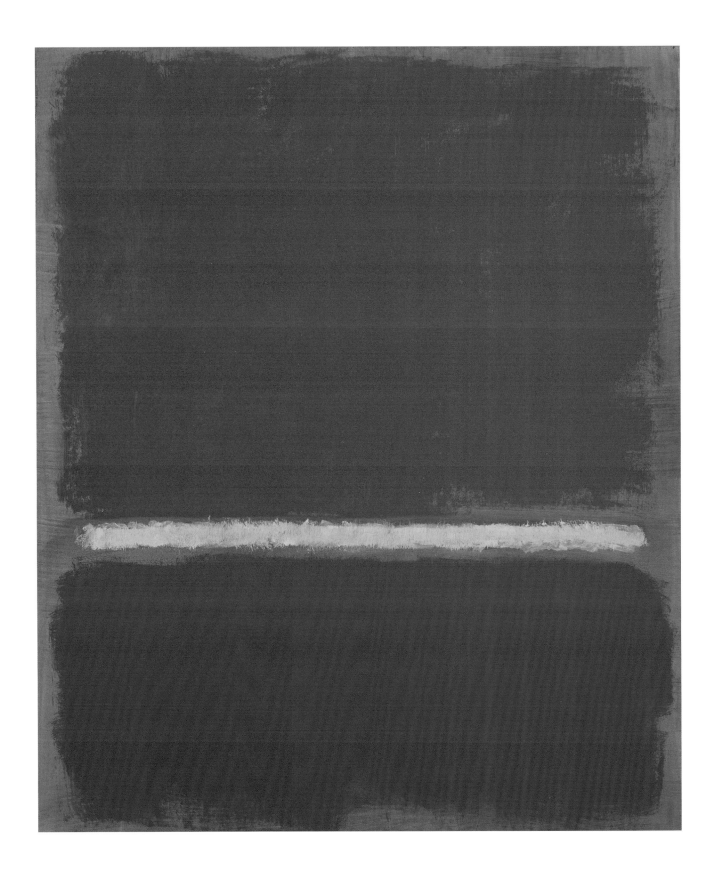

차례

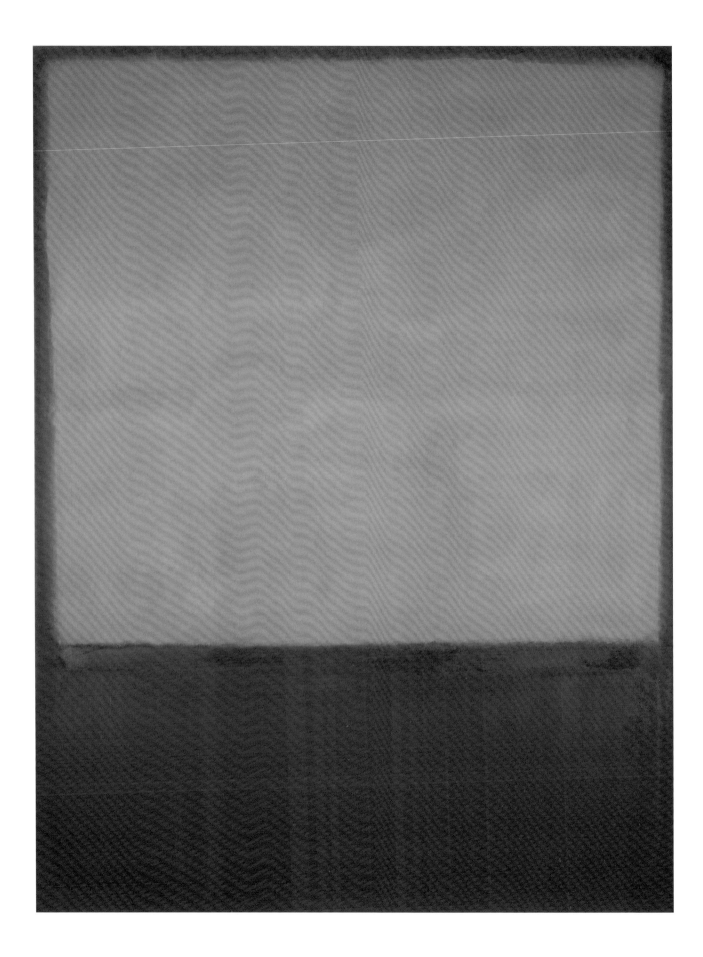

드라마로서의 회화

마크 로스코(1903 – 1970)는 추상회화의 본질과 형상에 혁명을 일으킨 미국인 화가 세대에 속한다. 다양한 형상적 표현으로부터, 관람자가 회화와 맺는 적극적 관계에 뿌리를 둔 추상양식으로 이르는 양식적 발전은 회화에 있어서의 급진적 비전을 구체화했다. 로스코는 이러한 관계를 '회화와 관람자 간의 완전한 만남의 경험'이라고 했다. "아무것도 내 그림과 관람자 사이에 놓여서는 안 된다"라는 것이다. 그의 색 구성은 관람자를 내적 빛으로 가득 찬 공간으로 이끌었다. 그는 주로 관람자의 경험 즉, 작품과 수용자의 언어적 이해를 넘어선 합일에 관심을 가졌다. 그는 "어떤 기호들로도 우리의 회화는 설명되지 않는다. 설명이란 회화와 관람자 간의 완전한 만남의 경험으로부터 나와야만 한다. 예술 감상이란 정신적 존재들 간의 진정한 결혼과도 같은 것이다. 그리고 결혼에서 초야를 치르지 않는 것이 무효선언의 근거가 되듯이 예술에서도 완전한 만남의 결여는 무효선언의 근거가 된다"라고 말한 바 있다.

로스코는 지식인이자 사상가이며 매우 많은 교육을 받은 사람이었다. 그는 음악과 문학을 사랑했고 철학, 특히 프리드리히 니체의 철학, 고대 그리스의 철학과 신화에 심취했다. 친구들은 로스코를 까다롭고 불안하며 성미가 급한 사람으로 보았다. 그러나 그는 성격이 급하긴 했어도 다정하고 마음이 따뜻한 사람이었다. 로스코는 이후 추상표현주의자들로 알려진 미국인 미술가 운동의 주역이었다. 양차 대전 사이에 뉴욕에서 결성되어 뉴욕파라고 불린 이 그룹은 미술사 전체를 통틀어 국제적 인정을 받았던 최초의 미국인 미술가 그룹이다. 로스코를 포함, 이 그룹에 속했던 많은 이들이 오늘날 전설이 되었다.

19세기 후반 이래 현대미술은 유럽을 중심으로 전개되었고, 특히 파리 같은 활기찬 도시들이 현대미술 발전의 중심이 되었다. 그러나 1차 대전, 2차 대전 이후부터 미국 미술이 점점 더 주도적 역할을 맡게 되었다. 1952년에 근대미술관에서 열린 '15인의 미국인전'을 통해 뉴욕파는 국내외로 널리 알려지게 되었다. 1950년대 후반 추상 표현주의자들은 유럽의 주요 미술관들에서 순회전을 가졌고 대단한 관심을 모았다. 전 세계 비평가와 수집가로부터 인정받기 시작한 이 새로운 운동이 승리를 구가하던 시기였다. 추상표현주의는 새롭고 신선하며 독창적인 것으로 받아들여졌다.

작품번호 13(노랑 위에 빨강, 하양)
No. 13 (White, Red on Yellow)
1958년, 캔버스에 유채, 242.2×206.7cm
뉴욕, 메트로폴리탄 미술관
마크 로스코 재단 기증, 1985

6쪽
무제
Untitled
1956년, 캔버스에 유채, 170.2×158.1cm
크리스토퍼 로스코 컬렉션

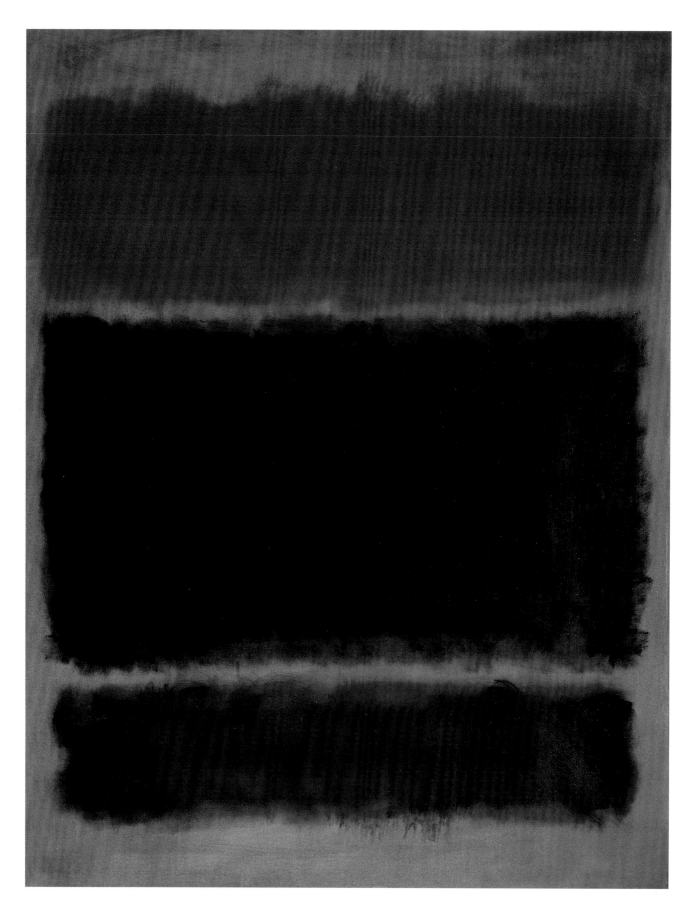

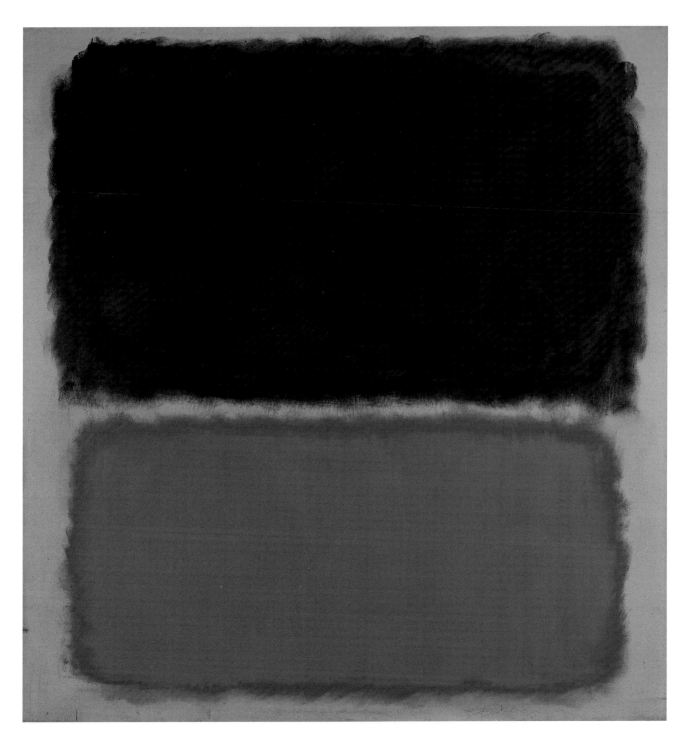

8쪽

짙은 빨강 위에 검정
Black in Deep Red

1957년, 캔버스에 유채, 176.2×136.5cm

텍사스 주 샌안토니오, SBC 통신사의 허락으로 게재

무제(빨강 위에 검정과 오렌지색)
Untitled (Black and Orange on Red)

1962년, 캔버스에 유채, 175.5×168cm

서울, 삼성미술관, Leeum

"인간에게는 고귀함과 같은 절대적 감정에 대한 자연스러운 관심과 욕구가 있다는 것이 우리의 주장이다. 거기에 낡고 진부한 신화라는 소도구는 필요없다. 우리는 실체가 분명한 이미지를 창조하고 있기 때문이다. 숭고하고 아름답지만 시대에 뒤떨어진 이미지로 연상 작용을 일으키는 소도구, 장치 따위는 여기서 제외한다. 우리는 기억과 연상, 노스텔지어, 전설, 신화 같은 서유럽 회화의 장치들을 장애물로 인식하고 그로부터 자유롭고자 한다. 그리스도, 인간 또는 '생명'이 아닌 바로 우리 자신의 감정으로 성당을 짓고자 한다. 우리가 만들어내는 이미지는 자명하고 실제적이며 구체적이어서, 역사라는 회고적 태도를 버리고 보고자하는 이라면 누구나 이해할 수 있다."

— 바넷 뉴먼, 1948년

11쪽
무제(하양과 빨강 위에 바이올렛, 검정, 오렌지, 노랑)
Untitled (Violet, Black, Orange, Yellow on White and Red)
1949년, 캔버스에 유채, 207×167.6cm
뉴욕, 솔로몬 R. 구겐하임 미술관, 일레인과 베르너 단하이저 재단 기증

추상표현주의라는 용어는 양식보다는 과정을 의미한다. 중요한 것은 행위에 의해 도출된 산물 즉, 예술작품을 응시하는 것이 아니라 회화 그 자체의 작용으로부터 느끼는 것 즉, 과정을 표현하는 것이다. 이 운동의 주창자들에는 잭슨 폴록, 윌렘 드 쿠닝, 아돌프 고틀리브, 로버트 머더웰, 프란츠 클라인, 클리포드 스틸, 바넷 뉴먼 그리고 마크 로스코가 있다. 그들 모두는 유럽 미술 특히 초현실주의와 표현주의 그리고 막스 에른스트, 앙드레 마송, 몬드리안, 탕기, 샤갈 같은 나치 시절에 미국으로 이주해 온 화가들의 영향을 받았지만 그렇다고 이 작가들의 작품이 시각적으로 같은 형태를 띠는 것은 결코 아니다. 또 다른 영감의 원천은 뉴욕 근대미술관에 소장된 작품들로서 그 가운데는 모네의 후기작, 마티스, 칸딘스키, 마누엘 오로스코와 그 밖의 멕시코 벽화 작가들의 작품들이 있었다.

젊은 화가 윌리엄 자이츠는 추상표현주의 운동을 다음과 같이 정의했다. "그들은 완벽함보다는 표현을, 완성보다는 활력을, 휴식보다는 동요를, 알려진 것보다는 미지의 것을, 분명한 것보다는 베일에 싸인 것을, 사회보다 개인을, 외부적인 것보다는 내부적인 것을 높이 평가했다." 그러나 추상표현주의는 정해진 강령을 가진 단일한 운동이 아니라 다양한 예술적 입장을 가진 느슨한 연합형태의 그룹이었다. 미국의 미술 비평가 해럴드 로젠버그는 잭슨 폴록과 윌렘 드 쿠닝, 프란츠 클라인의 작품을 묘사하기 위해 '액션 페인팅'이란 용어를 만들어냈다. 이들의 작품 주제는 회화의 실제적 과정 또는 운동이었다. 하지만 로스코는 액션 페인팅 화가는 아니었다. 추상표현주의 운동의 두 번째 흐름에 해당하는 색면 회화에서 주도적 역할을 한 로스코와 바넷 뉴먼, 클리포드 스틸의 그림에서 중요한 것은 순수한 색채에서 나온 감성적 힘이지 손짓이나 몸짓 같은 움직임이 아니었다.

추상표현주의가 등장하기 전에 1차 대전 이후 미국의 미술계에는 크게 두 개의 흐름이 있었다. 하나는 지역주의라고 할 수 있는 흐름으로, 여기 속한 작가들은 근면하게 일하는 시골 사람들을 그리면서 자신만의 고유한 양식을 추구했다. 다른 하나는 사회주의 리얼리즘 계열로 이들의 작품은 대공황 시절의 미국 도시 생활을 반영했다. 그러나 이 두 유파 중 어느 쪽도 추상미술에 관심을 갖지는 않았다. 이들은 재현에 있어서 다소 보수적인 입장을 고수하고 있었다. 이처럼 두 가지 흐름이 지배적인 가운데 뉴욕파의 초기 맴버들은 전설적인 '시더 바'에서 자주 만나 급진적 주제에 대해 토론하곤 했다. 이들은 과거의 미술과 완전히 결별할 수 있는 방법, 더 이상 전통 기법이나 모티프와 관계가 없는 새로운 추상미술 창조의 당위성과 같은 예술적 문제에 관해 끊임없이 토론했고 그 열정적인 토론이 새벽까지 이어지곤 했다. 젊고 가난한 이 추상주의 선구자들은 대부분 그리니치 빌리지의 몇 블록 안에 모여 살았다. 이들은 모두 가난했지만 정열과 열의가 넘쳤다. 이 그룹에는 리 크래스너라는 여성 한 명이 있었는데 후에 잭슨 폴록과 결혼하게 된다. 프랑스 화가들과 나치를 피해 망명해온 화가들 다음으로 이들에게 영향을 끼쳤던 것은 1936년 근대미술관에서 열린 다다와 초현실주의 전시회였다. 그리고 페기 구겐하임의 유명한 화랑인 '금세기 미술'의 개관(1942)도 이들에게는 중요한 사건이었다. 폴록은 훗날 이곳에서 개인 전시회를 가졌다. 새로운 추상미술을 진작시킨 유명하고 영향력 있는 화상들 가운데는 베티 파슨스와 시드니 재니스, 레오 카스텔리가 있다.

45년에 걸친 마크 로스코의 활동 시기는 리얼리즘 시기(1924~1940), 초현실주의 시기(1940~1946), 과도기(1946~1949), 고전주의 시기(1949~1970) 넷으로 나눌 수 있다.

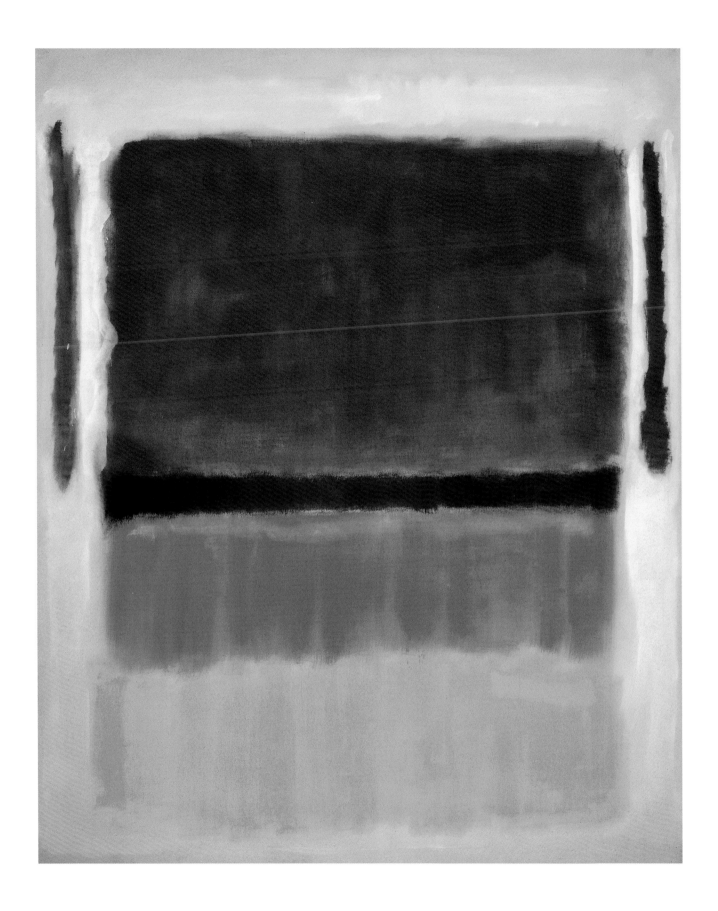

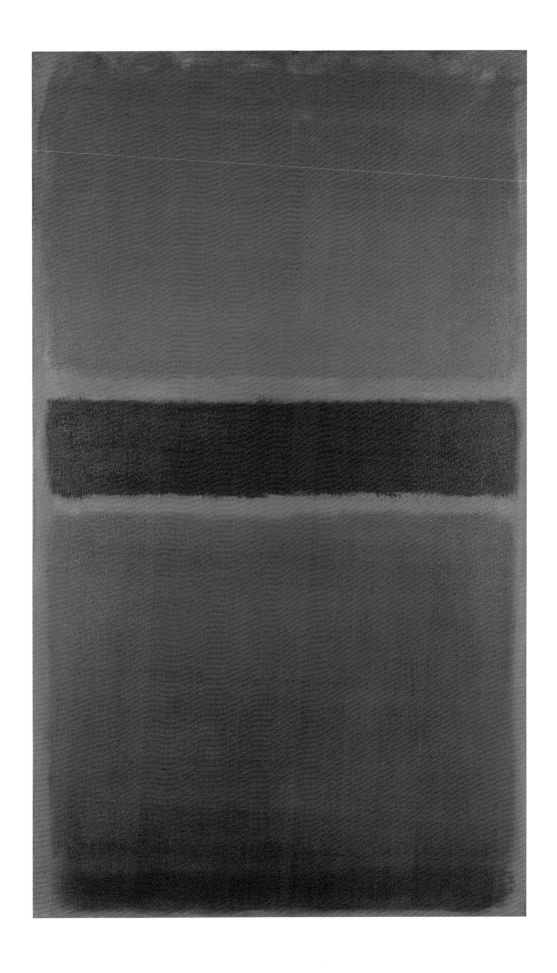

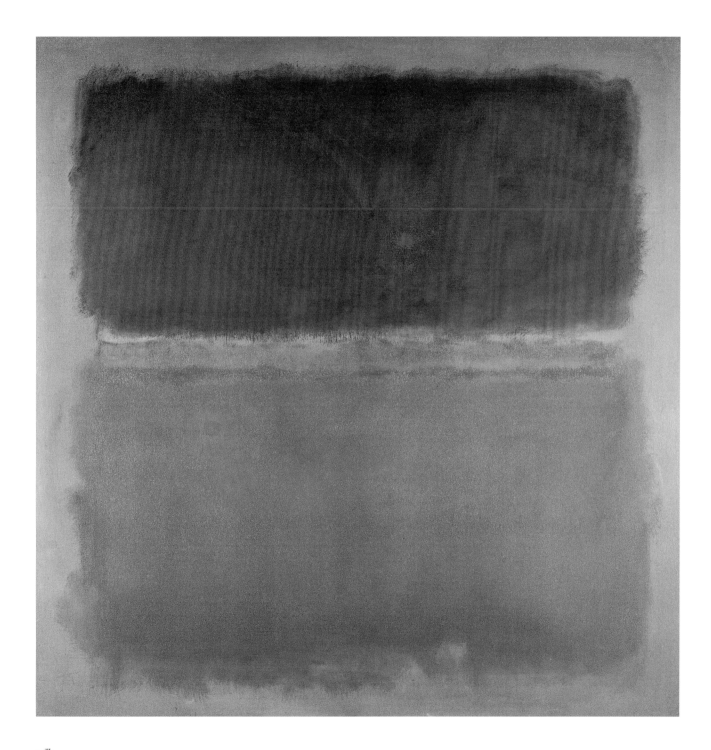

12쪽

바이올렛 줄
Violet Stripe
1956년, 캔버스에 유채, 152.3×90.8cm
파괴됨

푸른 구름
Blue Cloud
1956년, 캔버스에 유채, 137.7×134.7cm
서울, 호암미술관

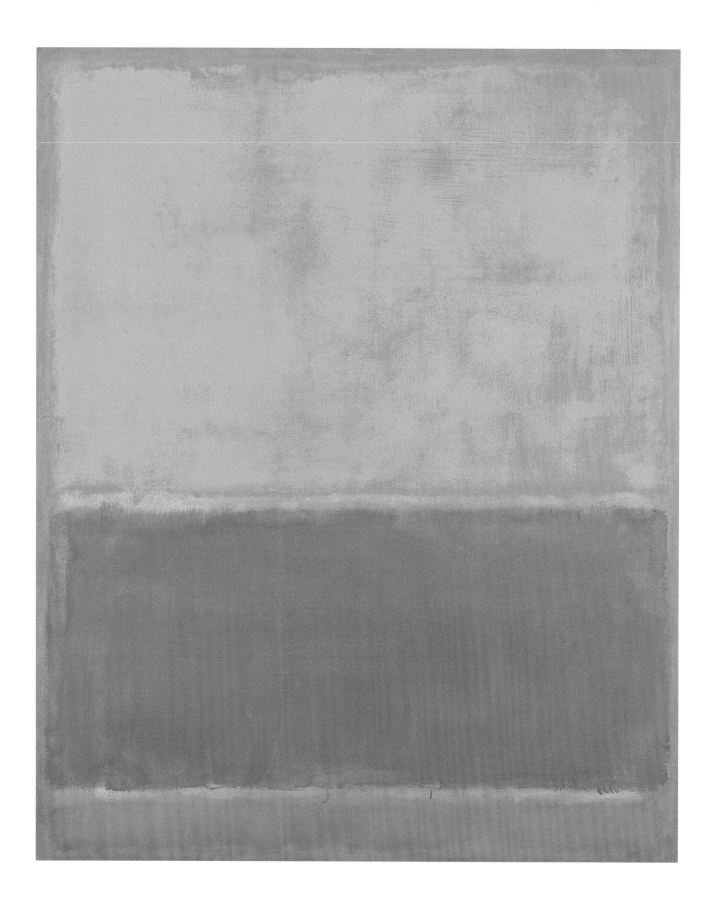

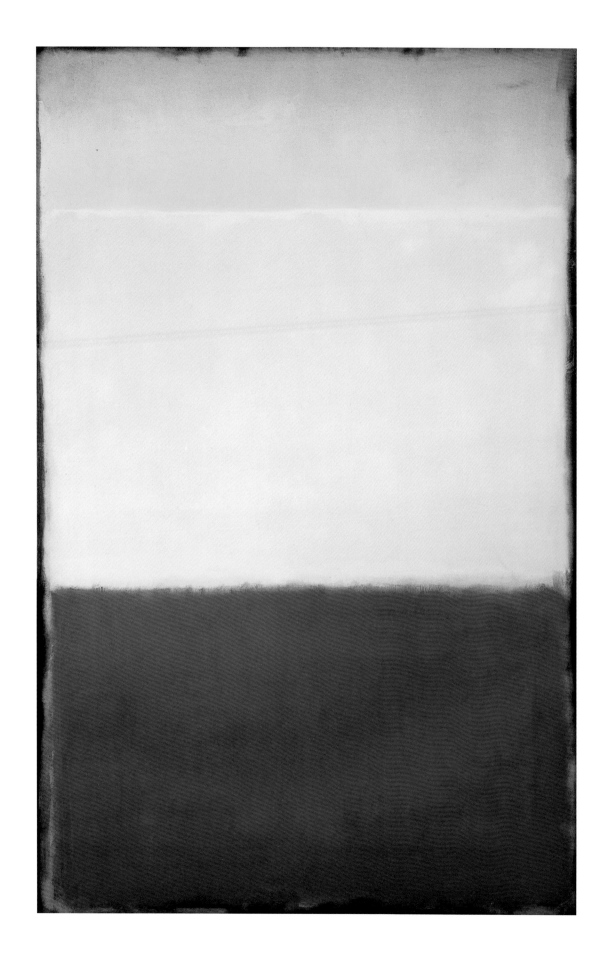

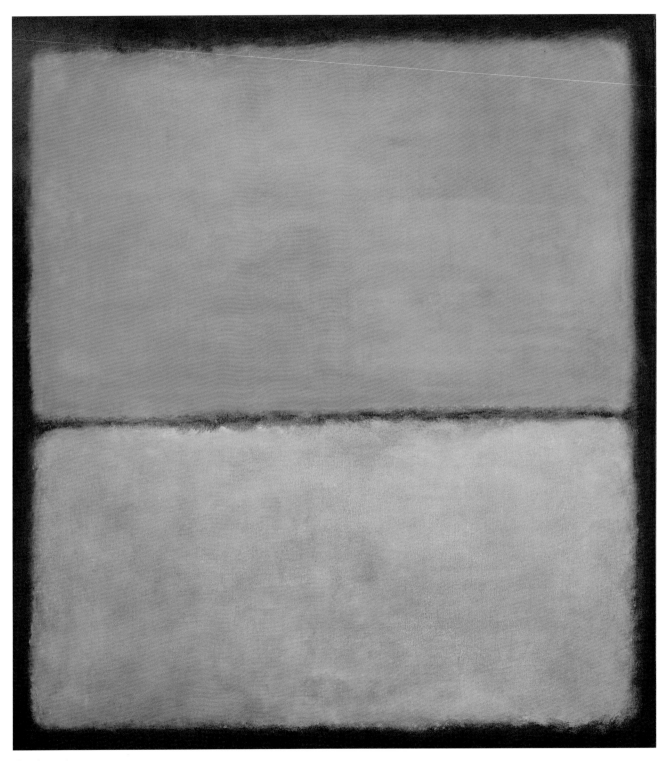

작품번호 9〔?〕
No. 9 〔?〕
1956년, 캔버스에 유채, 162.5×147.5cm
뉴욕, 로버트 밀러 화랑

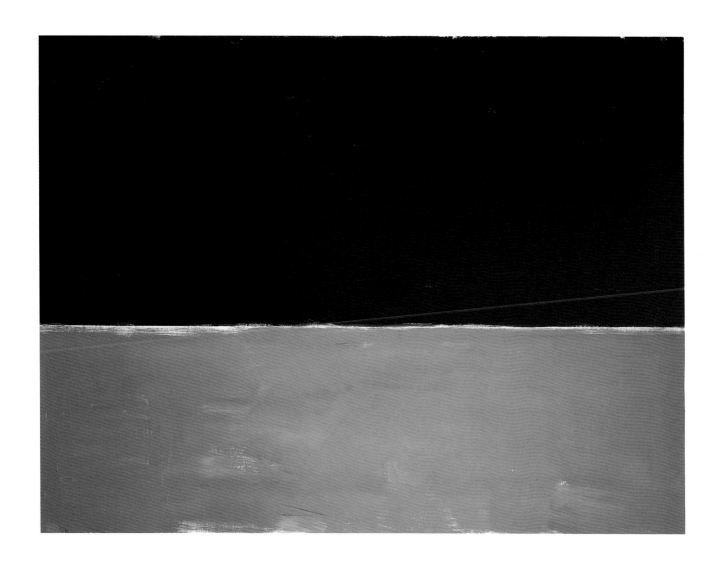

처음 두 시기에 로스코는 전원풍경화, 실내화, 도시풍경화, 정물화 그리고 뉴욕의 지하철 그림들을 그렸는데, 이 중 마지막 주제는 이후의 작품들에도 많은 영향을 끼쳤다. 2차 대전과 전쟁 직후에 그린 작품들은 상징적이며 그리스 신화나 기독교적 모티프에 기반을 둔 것들이다. 로스코는 순수추상회화로 옮겨가던 과도기 시절에 소위 '멀티폼'이란 것을 만들어냈다. 이것은 안개가 낀 것처럼 몽롱한, 직사각형의 색면, 즉 유명한 고전주의 시기 작품으로 점차 발전해나갔다.

로스코 하면 떠오를 정도로 그의 트레이드마크가 된 '성숙기' 회화는 그에게 순수추상 이상의 것이었다. "비극적 경험이 예술의 유일한 원천"이라고 했던 로스코는 자신의 작품을 존재의 기본조건이라 할 수 있는 비극과 황홀의 경지로까지 추구했다. 그는 일생 동안 보편적인 인간 드라마의 본질을 표현하고자 했다.

무제(회색 위에 검정)
Untitled (Black on Gray)
1969/70년, 캔버스에 아크릴, 175.3×235cm
케이트 로스코 – 프리첼 컬렉션

14쪽
녹색 줄
The Green Stripe
1955년, 캔버스에 유채, 170.2×137.2cm
휴스턴, 메닐 컬렉션

15쪽
작품번호 6(회색 위에 노랑, 그 위에 노랑, 하양, 파랑)
No.6 (Yellow, White, Blue over Yellow on Gray)
1954년, 캔버스에 유채, 240×152cm
기젤러 앤드 데니스 앨티 컬렉션

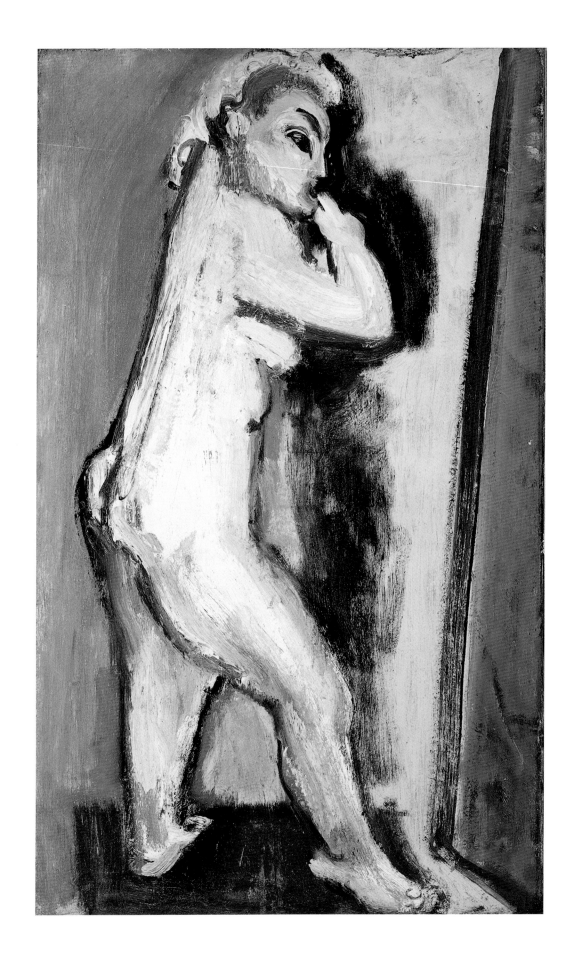

러시아에서 오리건 주
포틀랜드를 거쳐 뉴욕으로

마르쿠스 로트코비치는 1903년 9월 26일 러시아 드빈스크에서 네 남매 중 막내로 태어났다. 부모인 야콥 로트코비치(1859년생)와 안나 골딘 로트코비치(1870년생)는 1896년에 결혼했다. 형제들은 모두 마르쿠스보다 훨씬 나이가 많았다. 로스코가 태어날 당시 누이 소냐는 14세, 형 모이세는 11세, 알베르트는 8세였다. 오늘날 리투아니아에 속하는 드빈스크는 1990년에 '다우가바 요새'라는 뜻의 다우가프필드로 이름이 바뀌었다. 지명에서 이 도시가 다우가바 강가에 면한 중세의 성에서 유래했음을 알 수 있다. 이후 이 지역은 1722년 차르 이반 4세에 의해 러시아에 합병되기까지 폴란드 리투아니아 왕국에 속해 있었다.

로스코가 태어날 무렵 드빈스크의 인구는 9만 명 정도였고 절반가량이 유대인이었다. 토지 소유가 금지되었던 유대인 가운데 상인이 많았다. 로스코의 아버지는 약사였다. 활기찬 이 도시는 기찻길이 교차되는 지점에 자리 잡고 있어서 상트페테르부르크나 리가에서 기차를 이용해 쉽게 접근할 수 있었다. 기차가 도시에 산업화와 교통의 편이를 가져왔기 때문에 교역이 활발히 이루어졌다. 1912년 당시 매우 발달한 산업도시였던 드빈스크에는 100개가 넘는 공장에서 6천 명이 일하고 있었다. 비록 철도나 섬유공장에서 지불하는 임금은 보잘 것 없었지만 말이다. 로스코의 아버지는 약사로서 많지는 않아도 꾸준하고 안정된 수입원을 갖고 있었다. 유대계 러시아 지식인인 그는 자식들이 종교 교육을 받기보다는 세속의 교육을 받기를 원했다. 그러나 정치적으로 적극적이고 자유주의적이었던 야콥 로트코비치는 1905년의 러시아 혁명이 실패한 데 이어 러시아의 잔학한 유대인 학살 사건이 있은 후 정통파 유대교로 돌아서버렸다. 야콥 로트코비치가 그 지역의 유대교회로 돌아간 것은 마르쿠스가 출생한 직후의 일이었다. 항상 불안하기는 했어도 드빈스크의 유대인들은 키시뇨프나 비알리스코크 같은 제정 러시아의 다른 도시들을 덮쳤던 공포와 학살을 경험하지는 않았다. 다른 곳에서는 수천 명의 유대인이 사회민주주의나 다른 혁신당의 동조자라고 의심받고 학살당했지만 드빈스크에는 아주 드물게 소란이 있었을 뿐이다.

1905년에 로스코는 두 살이었다. 그의 고향은 차르의 비밀경찰들이 물샐틈없이 감시하고 있었고, 차르 정부의 충실한 추종자인 카자크 군대가 반란을 진압하러 마을에 올 때마다 유대인들이 보복의 표적이 되었다. 드빈스크 교외에 살던 다

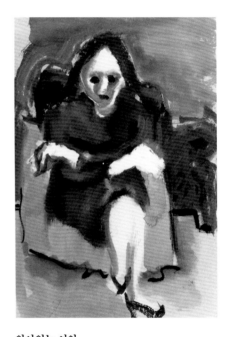

앉아있는 여인
Seated Woman
1930년, 색판지에 템페라, 30.5×20.3cm
마크 로스코 재단

18쪽
무제(서 있는 여자의 누드)
Untitled (Standing Female Nude)
1935/36년, 캔버스에 유채, 71.1×43.2cm
케이트 로스코 – 프리첼 컬렉션

른 유대인 공산주의자들은 항상 학살의 공포 속에 살았다. '유대인을 죽여 러시아를 구하자'는 슬로건이 횡행했다. 로스코는 바로 이런 분위기 속에서 성장했다. 후에 그는 드빈스크 근교의 숲에 있던 구덩이를 회상했다. 이곳은 카자크들이 납치한 유대인을 죽여 파묻던 곳이다. 로스코는 이렇게 떠오르는 이미지들 때문에 늘 괴로워했고 이런 이미지들이 자신의 작품에 영향을 끼친다고 말을 하기도 했다. 어떤 비평가들은 그의 후기 작품에서 보이는 직사각형이 무덤의 형태에서 비롯된 것이라고까지 말하지만 이는 의심해 볼 필요가 있다. 당시 드빈스크에서는 대학살이 없었기 때문에 로스코가 대학살을 목격했을 가능성이 별로 없기 때문이다. 아이였던 로스코가 다른 지역에서 일어났던 학살 이야기를 어른들에게서 들었고, 이런 기억이 근처 숲에 대한 기억과 한데 뒤섞였을 거라고 추정하는 편이 훨씬 그럴 듯하다.

　나중에 모리스로 이름을 바꾼 큰형 모이세에 따르면 교육받은 지식인이며 적극적인 시오니스트였던 로트코비치 일가는 러시아어와 이디시어, 히브리어를 구사할 수 있었다. 형과 누나는 다른 유대인 아이들처럼 공립학교에 다녔지만, 로스코는 아버지의 결정에 따라 엄격한 종교 교육을 받았다. 그는 다섯 살 때부터 유대교회가 운영하는 종교 학교인 체더에 보내져 율법서 읽기와 기도, 히브리어 번역, 탈무드 암기 같은 엄격하고 지루한 의식을 배워야 했다. 결과적으로 그는 형이나 누나와는 달리 아웃사이더가 되고 말았다. 후에 그는 자신에게는 유년 시절이 없었다고 불만을 털어놓았다.

　마르쿠스가 일곱 살이 되었을 때 아버지는 드빈스크의 많은 다른 유대인들과 마찬가지로 미국으로 이민 가기로 결심했다. 아버지는 이상주의적이고 관대했던 탓에 약사로서는 손해를 보고 있었다. 그는 또한 아들들이 차르 군대에 징집당할까봐 걱정했다. 몇 해 전에 오리건 주 포틀랜드로 이주한 야콥의 두 형제는 의류회사를 차려 성공을 거두었다. 야콥의 계획은 혼자서 미국으로 건너가 자리를 잡은 후에 가족들을 데려오는 것이었다. 러시아를 떠난 그는 엘리스 섬을 경유해 포틀랜드로 갔다. 윌래멋 강과 컬럼비아 강이 합류하는 지점에 있던 이 지역은 당시 목재산업이 한창이어서 거주민이 20만 명도 넘었다. 아버지가 오리건에 도착하고 일 년 뒤에 두 형 알베르트와 모이세가 이주했고 그래서 이들은 차르 군대의 징집을 피할 수 있었다. 마르쿠스는 어머니와 누나 소냐와 함께 드빈스크에 남아 있었다. 그들은 항상 경제적 어려움과 정치적 위험에 시달려야 했다. 마르쿠스가 열 살이 되던 1913년에야 비로소 남은 가족들도 미국으로 이주할 수 있었다.

　이들은 발트 해의 리예파야 항을 출발하는 증기선 SS 차르에 올랐다. 이등칸 선실에서 12일 동안의 여행을 마치고 8월 중순쯤 뉴욕에 도착했다. 이들은 뉴헤이븐에서 아는 사람을 만나 열흘을 묵고 대륙을 가로질러 서부 연안과 포틀랜드로 가는 기차에 올랐다. 여행하는 2주 동안 이들은 영어를 못한다는 작은 표식을 목에 걸고 있었다. 포틀랜드의 친지들이 도착을 환영해주었고 나무집도 지어주었다. 그러나 자유롭고 안전한 삶에 대한 희망은 곧 깨지고 말았다. 이들이 도착하고 일곱 달 만인 1914년 3월 27일에 백부의 옷 가게에서 일하던 아버지 야콥이 죽은 것이다. 아버지의 죽음으로 인해 가족들은 생계를 잇기 위한 길을 찾아야만 했다. 마르쿠스의 형 하나는 이름을 로스로 바꾸고 비숙련 임시직 일을 하게 되었고 수련의 과정을 마친 치과의사였던 누나 소냐는 출납계원 일을 하게 되었다. 마르쿠스는 어리기는 했지만 방과 후에 백부의 창고에서 일했다. 또한 고작 몇 센트를

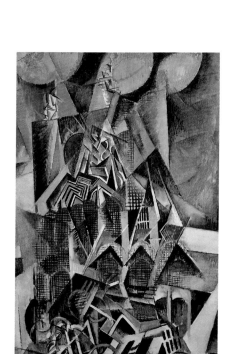

맥스 웨버
중앙역
Grand Central Station
1915년, 캔버스에 유채, 152.5×101.6cm
마드리드, 티센 보르네미사 미술관

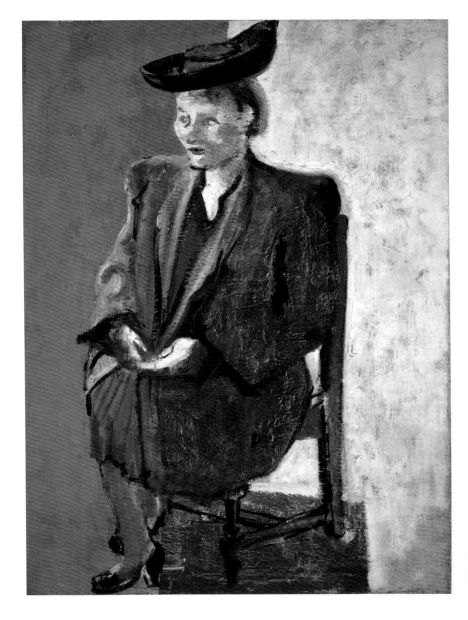

무제(앉아 있는 여인)
Untitled (Seated Woman)
1938년, 캔버스에 유채, 81.6×61.6cm
크리스토퍼 로스코 컬렉션

벌기 위해 신문팔이를 하기도 했다. 가족들은 간신히 생활했다. 소냐는 나중에 치과 보조일을 얻게 되었고 모이세는 약국을 열어 알베르트가 자기 약국을 열 때까지 함께 일을 했다. 어머니 케이트도 하숙을 칠 수 있게 되었다.

마르쿠스는 1943년 9월 미국 초등학교 1학년에 배정되어 다른 이민자 아이들과 함께 듣기부터 배우게 되었다. 다음 해 가을에 3학년에 월반하고, 그 다음 해 봄에 또 5학년으로 월반했다. 그는 단기간에 영어를 배웠고 이웃 친구들도 사귀었다. 마르쿠스는 이후 3년 동안에 9학년 과정을 모두 마쳤다. 그러고는 링컨 고등학교에 진학해 3년 반 만인 1921년 6월에 졸업했다. 그의 나이 17세 때 일이었다.

포틀랜드에는 많은 유대인 이민자들이 있었고 대개 한곳에 몰려 살았다. 회관에 모이면 그들은 이디시어나 러시아어로 말했다. 어느 정도 경제적 안정을 찾자 그들은 급진운동단체의 지부에 가입했다. 예민하고 다소 신경질적이었던 마르쿠스는 이 단체에 동조해 당대 논란거리들에 대한 토론회에 참석하기에 이르렀다.

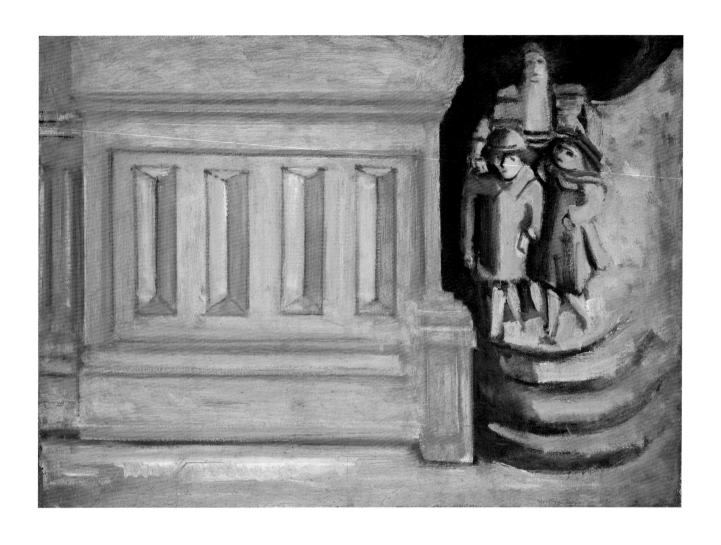

거리 풍경
Street Scene

1937년, 캔버스에 유채, 73.5×101.4cm
워싱턴 DC, 국립미술관, 마크 로스코 재단 기증, 1986

그는 꽤 능숙하게 노동자들의 파업 권리를 주장하거나 쉽게 피임할 수 있어야 한다는 주장을 펴기도 했다. 후에 로스코는 가족 모두가 러시아 혁명을 지지했었다고 말했다. 그러나 그는 사회주의 혁명가는 아니었다. 젊은 시절 그를 사로잡았던 무정부주의는 정치적 이데올로기라기보다는 단순한 낭만적 태도였던 것으로 보인다. 링컨 고등학교 재학시절 미술수업을 듣긴 했지만 미술가로서의 길을 가겠다고 결심한 것은 아직 아니었다. 그는 음악에 관심이 많았고 그런 열정은 몇 해 동안 지속되었는데, 그저 듣는 것만으로 만돌린 연주와 피아노 연주를 배울 수 있는 정도였다.

뛰어난 성적 덕분에 로스코는 장학금을 받고 예일 대학교에 진학했다. 친구 아론 디렉터와 맥스 나이마크도 함께 예일대에 진학했다. 코네티컷에 위치한 이 명문대에서 세 유대인 젊은이는 자신들이 사회적으로 받아들여지는 것이 쉽지 않다는 사실을 금방 깨닫게 되었다. 당시 예일대는 유대인의 입학정원에 제한을 두고 있었으며, 다수를 차지했던 부유한 앵글로색슨 개신교도 백인들은 소수민족인 유대인을 멸시했다. 마르쿠스는 인문학을 전공으로 택하고 의사의 집 다락방에 세 들어 살았다. 그는 '더 예일 새터데이 이브닝 포스트'라는 전위적 학생신문 일을 시작했다. 이 신문은 대학의 교수방법이나 명성에 대한 맹목적 숭배를 공격목표로 삼았다. 그는 성적이 좋았지만 장학금 수혜 자격을 1년 만에 박탈당해 학업을

계속하기 위해서 웨이터와 세탁물 배달원을 해야 했다. 그는 2년 공부를 마치고 예일대를 중퇴했지만 46년 후에 미술학부에서 명예박사학위를 수여하게 되었다.

1923년 가을, 마르쿠스는 뉴욕행을 결심했다. 뉴욕에서 어퍼웨스트사이드에 방을 얻은 그는 방세를 내기 위해 미드타운의 의복센터에서 별별 일을 다 했으며 회계사 일도 했다. 20세가 된 그는 스스로 생계를 이어나갔다. 자신의 말에 따르면 그는 우연하게 회화라는 존재를 발견하게 되었다. 유명한 아트 스튜던츠 리그에 있는 친구를 방문하게 되었는데 그곳에서 학생들이 누드모델을 드로잉하고 있는 모습을 본 것이다. 그는 "나는 그때 이것이 나의 인생이 될 거라는 사실을 알았다"라고 말했다. 학교를 중퇴한 아홉 달 후인 1924년 1월에 로스코는 아트 스튜던츠 리그에 등록했고 조지 브리지먼의 해부학 강의와 드로잉 강의를 들었다. 두 달 후 가족을 만나러 포틀랜드로 돌아온 그는 클라크 게이블의 첫 부인인 조세핀 딜런이 지도하는 극단에 들어갔다. 로스코는 나중에 자신이 할리우드 스타 게이블보다 더 훌륭한 배우였다고 곧잘 말하곤 했지만 배우로서의 그의 야심은 짧은 에피소드에 지나지 않았다. 사실 그는 통통한 체형과 5피트 10인치 정도의 평균적인 키 때문에 무대에 서도 그다지 돋보이지 않았다.

들떠서 곧바로 뉴욕으로 돌아온 로스코는 소규모의 상업그래픽학교인 뉴욕 디자인 학교에 등록했다. 이곳에서 로스코는 아실 고르키의 수업을 들었다. 1925년 10월에는 아트 스튜던츠 리그에서 심화과정을 들으면서 사생화도 배웠다. 그러고 나서 로스코는 유명한 미국인 화가 맥스 웨버의 정물화 과정에 등록하기로 결정했다. 웨버와 로스코는 둘 다 십대에 미국으로 이민온 유대계 러시아인이라는 서로 통하는 점이 있었다. 미국 모더니즘 회화의 저명한 선구자인 웨버는 24세인 1905년에 파리를 여행했다. 웨버는 그곳에 앙리 마티스, 앙드레 드랭, 모리스 드 블라맹크 같은 유명한 야수주의 화가들을 만났고, 세잔과 마티스의 영향을 받았다. 짧은 시간 마티스 밑에서 공부하기도 했다.

1908년에 미국으로 돌아온 웨버는 자신의 내적 영감을 형과 색의 구성으로 옮기려 했고 이를 위해 자신만의 고유한 표현주의적 형태를 고안해냈다. 웨버는 미술 작품 속에 신성한 영혼이 깃들어 있다고 생각했기 때문에, 수업에서 항상 예술이 갖는 정서적 힘과 신성한 영혼을 강조했다. 그가 보기에 미술은 단순한 재현이 아니라 드러냄이자 예언이었다. 이러한 낭만적 이상주의는 로스코에게 지속적으로 영향을 끼쳤다. 1920년대 후반 작품들은 주로 물감을 두껍게 바른 어두운 실내화 또는 도시풍경화로 표현주의의 양식적 특징을 나타내고 있는데, 이는 분명히 웨버의 영향이다.

마르쿠스 로트코비치는 점점 뉴욕의 미술관이나 화랑 전시회에 관심을 갖게 되었다. 그는 자신의 스승이 매우 높이 평가했던 조르주 루오의 작품뿐 아니라 독일 표현주의 화가들과 클레의 작품도 보았다. 이 시기 그의 스케치북은 풍경화, 실내화, 정물화 등으로 가득 찼다. 25세인 1928년에 로스코는 처음으로 자신의 작품들을 아퍼튜너티 화랑에서 열린 그룹전에 출품했다. 젊은 화가들을 지원하기 위해 시에서 보조해 주는 조촐한 자리였다. 마르쿠스는 광고에도 경험을 쌓았고, 루이스 브라운의 『그래픽 바이블』의 지도와 삽화도 그렸다. 루이스 브라운은 포틀랜드 출신의 은퇴한 랍비로 베스트셀러 작가였다. 로스코는 나중에 이 작품들의 저작권을 침해당했다면서 브라운에게 2만 달러의 배상 청구 소송을 제기했지만 결국 지고 말았다.

"결론적으로 말해 우리의 작품은 이러한 신념들을 구현한다. 실내장식이나 벽난로 위를 장식하는 그림, 미국적 풍경을 그린 그림, 사회적 주제를 다룬 그림, 예술의 순수성, 내셔널 아카데미, 휘트니 아카데미, 콘 벨트 아카데미 등의 상금이나 노리는 조잡한 작품, 진부하고 하찮은 작품에나 익숙한 사람들에게 우리의 작품은 틀림없이 무례하게 느껴질 것이다."

— 고틀리브, 로스코, 그리고 뉴먼, 1943년

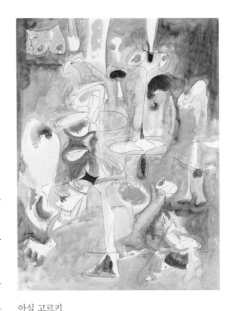

아실 고르키
약혼 The Betrothal
1947년, 캔버스에 유채, 127.5×100cm
코네티컷 주 뉴헤이븐, 예일대 아트 갤러리, 캐서린 오드웨이 컬렉션

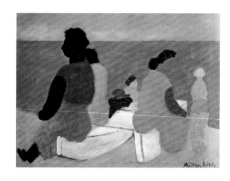

밀턴 에이버리
바닷가에 앉아 있는 사람들
Sitters by the Sea
1933년, 캔버스에 유채, 71.1×91.4cm
개인 소장

밀턴 에이버리
가스페 – 핑크의 하늘
Gaspé – Pink Sky
1940년, 캔버스에 유채, 81.3×118.8cm
새뮤얼 H. 린덴바움 부부 컬렉션

1929년부터 로스코는 브루클린의 유대인 교육센터에 속한 센터 아카데미에서 일주일에 두 차례 회화와 조각을 가르쳤다. 이곳에서 회화 지도를 시작한 로스코는 1952년까지 20년 이상을 계속 가르쳤다. 1930년 중반에 그는 학교에서 이러한 연설을 했다. "그림만 잘 그리는 환쟁이가 있는가 하면, 작품의 생명과 상상력을 숨 쉬게 하는 예술가가 있다." 또 이런 말도 남겼다. "기교에 불과할 뿐인 솜씨와 정신이나 표현력, 개성과 맞닿아 있는 솜씨 사이에는 분명한 차이가 있다. 바로 이 후자의 솜씨가 빚어내는 결과는 아이들이 아이다운 우주를 만들어내는 것과 같은 끊임없는 창조행위다. 여기서 아이다운 우주란 아이들의 상상과 경험이 무한히 뻗어나가는 흥미진진한 세계를 말한다." 로스코는 예술적 표현이 반드시 손재주나 회화적 기교에 좌우되는 것은 아니라고 보았다. 오히려 그것은 형태에 대한 내적인 감정에서 기인하는 것이라고 보았다. 가장 이상적인 것은 아이들이 스스럼없고 단순하고 솔직한 태도에서 찾을 수 있다고 생각한 것이다.

로스코는 1932년, 바이올린 연주자인 친구 루이스 코프먼을 통해 18세 위인 화가 밀턴 에이버리를 알게 되었다. '미국의 마티스'로 알려진 에이버리와의 만남은 그에게 아주 의미심장한 사건이 되었다. 솜씨를 연마하기 위해 노력하는 그의 태도나 안정되고 조용한 성격은 불안정하고 끊임없이 무언가를 찾는 로스코에게 깊은 인상을 남겼다. 밀턴과 그의 아내 샐리는 매일 아침 6시부터 저녁 6시까지 일했다. "에이버리처럼 유연하고 꾸밈없는 사람은 없을 것이다."라고 루이스 코프먼은 말했다. 로스코는 에이버리의 작업실에서 보낸 중요한 시기를 잊은 적이 없었다. 그는 그 작업실을 회고하며 이렇게 말했다. "벽에는 수많은 작품들이 걸려 있었다. 시적 정취와 빛으로 가득찬 새로운 작품들이었다." 작업실을 자주 드나들면서 로스코의 작품에서 에이버리의 영향은 뚜렷이 나타나기 시작했다. 가령 1930년대에 제작한 바닷가 풍경을 담은 수채화 연작에서는 모래사장이 화면의 대부분을 차지하며(25쪽), 녹색과 회색 띠가 바다와 하늘을 암시하고 있다. 바닷가에 있는 인물들은 손대지 않고 그대로 남겨둔 흰 종이면으로 둘러싸여 마치 모래 위를 떠다니는 것 같은 모습이다. 로스코의 작품은 완숙한 경지에 이르렀을 때조차 에이버리에게서 받은 영향의 흔적을 간직하고 있었다. 단순한 형태와 표현적인 성격이나 색을 얇게 바르는 기법 등이 그것이다(24쪽).

1929년 로스코는 동갑내기 화가 아돌프 고틀리브와 친구가 되었다. 바넷 뉴먼, 존 그레이엄, 조셉 솔먼 모두 에이버리를 통해 알게 된 사람들이었다. 고틀리브와 로스코는 아트센터 화랑에서 처음 만났고, 그후 최초의 그룹전이 열렸던 아퍼튜너티 화랑에서 만났다. 로스코, 고틀리브, 밀턴 에이버리의 유대 관계는 공고해져갔다. 그들은 여러 해 여름을 조지 호수나 매사추세츠 주의 글로스터에서 함께 보냈다. 이곳에서 그들은 낮에는 그림을 그리고 저녁이 되면 토론을 벌였다. 뉴욕에서 로스코와 고틀리브는 거의 매일 에이버리의 집을 찾았다. 에이버리 부부는 집에서 일주일에 한 차례 누드화 수업을 열었고 독서모임을 가졌다.

1932년 여름, 조지 호를 찾은 로스코는 젊고 매력적인 보석 디자이너 이디스 사샤를 만나 그해 11월 12일에 결혼했다. 예술적 야망을 품고 있던 둘의 관계는 처음엔 낭만적이었으나, 뉴욕에 돌아와서는 보헤미안적인 생활방식으로 인해 경제적 난관에 부닥치게 되었다. 그래도 둘의 애정은 변함이 없었다.

로스코는 1933년 여름 포틀랜드 미술관에서 첫 개인전을 가졌다. 이 전시회에서 그는 자신의 작품들 옆에 브루클린 센터 아카데미에서 자신의 수업을 듣는 제

자들이 그린 그림을 걸어두었다. 또한 세잔과 존 마틴의 영향이 엿보이는 최근의 수채화와 드로잉도 전시했다. 그러나 대공황 동안 극심한 경제적 궁핍을 겪어야 했던 가족들은 로스코가 미술가가 되기로 결심한 이유를 이해하지 못했다. 이들은 로스코가 어머니를 부양하기는커녕 편지조차 쓰지 않는다며 비난했다.

포틀랜드에서 여름을 보내고 몇 달 뒤 로스코는 뉴욕에선 처음으로 현대미술관에서 전시회를 가졌다. 처음으로 그는 수채화나 드로잉 외에 유화도 선보였다. 대부분이 초상화들로 15점이었다.

특히 풍경수채화는 자유로운 양식을 갖추고 넓은 색면을 즐겨 사용하여 비평가들에게 호평 받았다. 확실히 이 당시 로스코의 수채와 기법은 유화를 다루는 솜씨보다 앞서 있었다. 한편 이때 이미 넓은 색면을 즐겨 사용하는 경향이 나타나기도 했다. 그는 자주 여성 누드를 그렸다. 재현된 여인들은 대개 뚱뚱했다. 두껍고 둔중한 요동치는 선들로 묘사하고 불필요한 선들은 모두 생략했다. 이 시기 작품의 특징은 멜로 드라마적 요소를 바탕에 둔 표현주의적 왜곡이라고 할 수 있다.

해수욕장 또는 해변풍경(무제)
Bathers or Beach Scene (Untitled)
1933/34년, 종이에 수채, 53.3×68.6cm
크리스토퍼 로스코 컬렉션

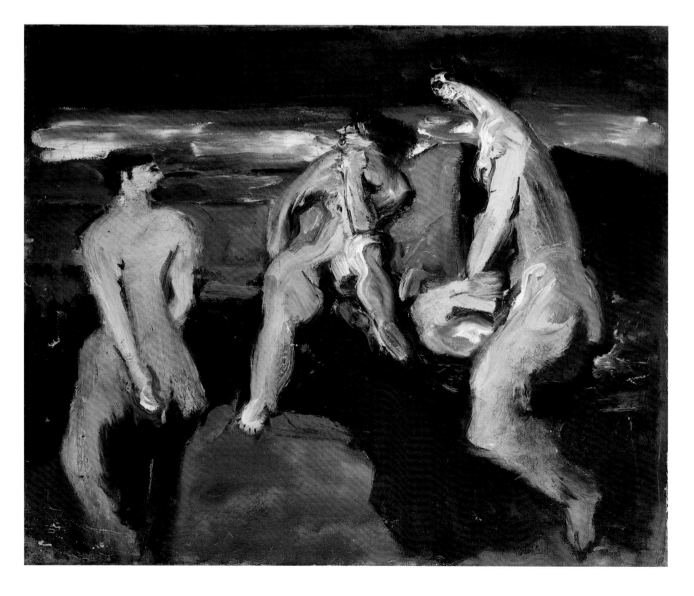

로스코는 자신이 적극적으로 나선 적은 없지만 언제나 예술적 자유에 대해 이야기하곤 했다. 1934년 한번은 무소불위의 존 D. 록펠러와 화가 디에고 리베라가 맞섰던 사건에 휘말리게 되었다. 사건의 발단은 리베라가 록펠러 센터 본관 로비의 초대형 벽화를 주문받은 일이었는데, 이 건물은 석유왕의 이상을 과시하게 위해 막 준공된 참이었다. 리베라가 작업을 마치자 록펠러는 턱이 빠질 정도로 깜짝 놀랐다. 벽화가 노골적인 반자본주의 메시지를 담고 있었으며 화면 중앙에 블라디미르 일리치 레닌의 초상을 영웅적으로 묘사하고 있었기 때문이다. 록펠러는 곧 벽화의 철거를 지시했지만 그것이 여의치 않자 벽화를 파괴해버렸다. 이때 뉴욕의 미술가 200명이 록펠러에게 항의하기 위해 모여들었는데 마크 로스코도 여기에 끼어 있었다.

로스코는 미술가 연맹의 창립 멤버이기도 했다. 1935년 말의 최신 미술 경향을 지지한 '화랑분리' 미술가들은 '더 텐'이라는 이름으로 알려진 전위그룹을 창설했다. '더 텐'에는 이미 아홉 명의 종신회원이 있어서 한 자리만 교체할 수 있었다. 이 그룹에는 벤 – 자이언, 아돌프 고틀리브, 루이스 해리스, 얀켈 쿠펠드, 루이스 샹커, 조지프 솔먼, 나훔 차즈바조프, 일리야 볼로토프스키 그리고 마르쿠스 로트코비치가 속해 있었다. 이들은 각 회원들의 작업실을 돌아가며 한 달에 한 번씩 모임을 가졌다. '더 텐'은 어떤 화랑과의 관계도 부인하면서, 독립적인 그룹 전시 장소를 마련해줄 시립미술관을 만들려고 했다. 그런 노력이 결실을 맺어 이들은 1936년 시립미술관 개관식에 참석할 수 있었다. 아돌프 고틀리브는 이 그룹에 대해 "우리는 버림받은 표현주의 화가들이었다. 대부분의 화상과 수집가들에게서 거절당한 우리는 상호 지원을 위해 연대했을 뿐이다"라고 말하고 이어서 "어떻게 하면 피카소나 초현실주의라는 함정으로부터 빠져나올 수 있는가. 그리고 미국적 색깔, 지역적 색깔, 사회주의 사실주의를 씻어낼 수 있는가가 최대의 관심사였다"라고 했다. '더 텐'의 멤버는 기하학적인 추상의 주창자에서 표현주의자에 이르기까지 다양했지만, 영향력 있는 휘트니 미술관이 지역주의 미술을 과대포장하여 선전하는 데는 함께 저항했다. 그들이 보기에 이 미술관은 그 명칭에서부터 너무나 지역적 색깔이 강했다. 로스코는 "조형 예술이나 시, 음악 가운데 무엇인가를 재현하는 작품이 있을 수 있다는 데는 동의한다. 그러나 무언가 아름답고 감동적이며 극적인 것을 만들기 위해 재현이란 방식을 사용해야 하는 것은 아니다"라고 말했다.

1936년에 '더 텐'은 매우 중요한 전기를 마련했다. 파리의 보나파르트 화랑에서 전시회를 개최하도록 초청받은 것이다. 프랑스의 한 비평가가 로스코의 그림이 "진정한 색채주의"를 보여주었다고 평했다. 이어 1938년에는 '더 텐: 휘트니 미술관에 반기를 들다'라는 제목의 전시회가 머큐리 화랑에서 열렸다. 로트코비치와 버나드 브래든이 전시도록의 본문을 쓴 이 반항적인 전시회는 대단한 관심을 끌었다. 1939년에 해체되기까지 '더 텐'은 불과 4년 동안 여덟 차례의 전시회를 개최했으며 심지어 뉴욕의 보수적인 몬트로스 화랑에서도 두 차례나 전시회를 열었다.

1936년에서 1939년까지 '더 텐'의 멤버로 활동했던 로스코는 미국재무부예술인 구조계획(TRAP)에 참가하기도 했다. 대공황에 대처하기 위해 연방 정부가 설립한 노동 안정 기관인 공공사업진흥청 프로그램의 일환이었다. 전 세계적으로 경제 공황이 닥치자 TRAP은 공공건물 보수작업에 미술가들을 고용했다. 이 프로그램에 참여한 로스코는 이젤화 부문에서 주당 15시간씩 일하며 95달러 44센트의 월

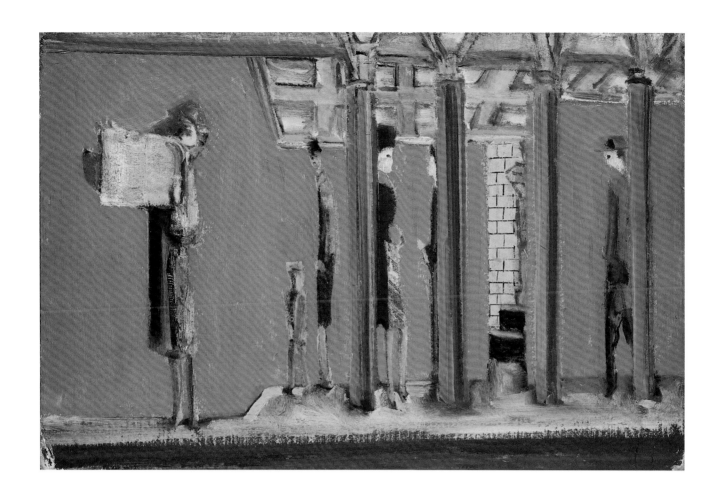

급을 받았다. TRAP에 참여했던 미술가들 가운데는 밀턴 에이버리, 윌리엄 배지오티스, 제임스 브룩스, 윌렘 드 쿠닝, 아실 고르키, 필립 거스턴, 리 크래스너, 루이스 네벨슨, 잭슨 폴록, 애드 라인하르트, 데이비드 스미스 그리고 '더 텐'의 멤버 여덟 명도 있었다.

1936년경 로스코는 창의력의 발달과정이나 아동미술과 현대미술의 관계에 대한 글을 쓰기 시작했다. 그는 회화를 이론적으로 분석하는 책을 기획했다. 그러나 이러한 노력은 성사되지 못했고, 1938년 센터 아카데미의 10주년 기념 연설을 위한 초안이 들어 있는 스케치북이 전할 뿐이다. 이 '메모장' 가운데는 그가 몇 년 동안 아이들에게 미술을 가르치며 겪은 경험담이 들어 있다. "아동미술이 원시미술로 변화하는 일은 흔하다. 원시미술은 아이들이 자기 자신을 흉내 내는 것과 같다." 그는 또 이런 글도 남기고 있다. "아이들에게 크기(규모의 개념)란 자신들을 둘러싸고 있는 대상과 맺고 있는 관계 또는 사물과 장소의 중요성에 따라 좌우된다. 따라서 크기에 대한 관념은 반드시 공간에 대한 감정을 수반한다. 아이들은 공간을 자의적으로 제한하기도 하며 그럼으로써 관심 있는 대상을 영웅시하게 된다. 또한 아이들은 무한한 공간을 만들어 대상을 왜소하게 만들기도 한다. 대상물들이 공간 속에 통합되거나 그 일부가 되도록 만드는 것이다. 이 가운데 완벽하게 균형 잡힌 관계가 있을 수 있다."

무제(지하철)
Untitled (Subway)
1937년경, 캔버스에 유채, 51.1×76.2cm
워싱턴 DC, 국립미술관, 마크 로스코 재단 기증

바넷 뉴먼
누가 빨강, 노랑, 파랑을 두려워하는가 I
Who's Afraid of Red, Yellow and Blue I
1966년, 캔버스에 유채, 190×122cm
뉴욕, 개인 소장

29쪽
무제
Untitled
1946년, 종이에 수채, 98.4×64.8cm
도널드 블린컨 대사 부부 컬렉션

1946년 봄, 모티머 브랜트 화랑에서 로스코의 수채화전이 대대적으로 열렸다. 그의 수채화는 1933년 포틀랜드 미술관에서 첫선을 보인 바 있다. 한 비평가는 "로스코의 서정적이면서 신비하고 은유적인 주제들을 잘 구현하고 있다"라고 했다.

로스코는 진부한 규칙에 얽매이지 않고, 자신의 생각이나 환상, 기분에 구체적 형태를 입히는 방법을 어려서부터 익혀야 지속적인 창작생활이 가능하다고 확신했다. 또한 "드로잉부터 배우면 지루해하기 마련이다. 색채부터 시작해야 한다"라고 믿었다. 그는 유명한 빈의 미술교육자 치제크의 주장에 동의했다. 치제크에 따르면 아이들은 원시주의 미술가들과 마찬가지로 형태에 관한 감각을 타고 나기 때문에 자유롭게 성장하도록 도와주어야지 지식으로 접근해 간섭해서는 안 된다고 했다. 아동미술에 대한 이러한 접근은 몇 년 후 로스코 자신의 해방에 상당한 영향을 끼치게 된다.

1936년 뉴욕 근대미술관에서 열린 두 전시회 '입체주의와 추상미술'과 '몽환적인 미술, 다다와 초현실주의'는 이후 로스코 작품의 전개방향을 결정짓는 중요한 계기가 되었다. 미국의 젊은 화가들이 유럽에 가지 않고도 동시대 유럽 작가들의 가장 뛰어난 작품들을 볼 수 있게 된 것이다. 두 번째 전시회에 포함되었던 조르조 데 키리코의 작품들은 나중에 로스코에게 큰 영향을 끼쳤다. 로스코가 1936년에서 1938년에 걸쳐 그린 뉴욕의 도시풍경은 완숙기의 모티프와 구성을 예고하는 듯 보인다. 좁은 공간 속에 표현주의적인 구도로 인물 형상들을 배치한 실내나 지하철, 거리 장면들은 '피투라 메타피시카(Pittura Metafisica, 형이상학적 회화)'를 연상시킨다.

1998년 워싱턴 DC의 국립미술관에서 열린 대회고전에서 로스코는 100여 점의 작품을 선보였다. 큐레이터 제프리 바이스는 로스코의 시각이 완전히 도시적이며 대도시 번화가의 불빛을 환기시킨다고 말한 바 있다. 이러한 비전은 기하학적이고 건축적인 요소들을 가지고 뉴욕의 지하철 풍경을 그린 초기 작품들에서도 분명하게 나타나고 있는데, 이러한 요소들에는 앞으로 진행될 보다 심화된 추상이 암시되어 있다. 제프리 바이스는 자신의 에세이에서 "로스코의 작품이 친근하게 느껴지는 것은 그것이 광활한 풍경을 연상시키기 때문이 아니라 도시 경관을 연상시키기 때문이다. 도시의 경관이란 반복적으로 열리고 닫히는 공간을 말한다"라고 썼다.

로스코는 벽과 출입문 같은 건축 요소들을 색면으로 표현했기 때문에, 공간은 거의 평평할 정도로 그림 표면에 압축되고 아주 드물게 깊숙한 속을 드러낼 뿐이다. 그리고 혼자 또는 둘씩 짝을 이루어 명확하게 구획된 공간을 점하고 있는 인물들은 마치 감옥에 갇힌 것처럼 보인다. 로스코 작품에서 도시적 배경은 대체로 모호하지만 명확한 경험이란 점에서 지하철 모티프가 로스코의 관심을 끌었던 것 같다. 지하철 그림(27쪽)은 현대 도시생활의 고독함을 드러내려는 목적을 가지고 있다.

사실 지하철 그림은 아웃사이더 이민자라는 자신의 이야기를 하기 위한 것이었다. 로스코는 이 그림을 통해 자신이 느꼈던 멜랑콜리, 우울 그리고 운명에 자신이 어떻게 대처했는지를 이야기하려 했다. 귀신이 나올 것만 같은 이 그림에서 지하철은 보들레르가 정의한 바와 같은 소외와 방랑의 장소가 되었다. 지하공간은 일종의 '지하세계'의 은유로서, 1940년대 중반까지 로스코의 초현실주의적이고 신비로운 시각표현의 근저에 흐르는 주제가 되었다.

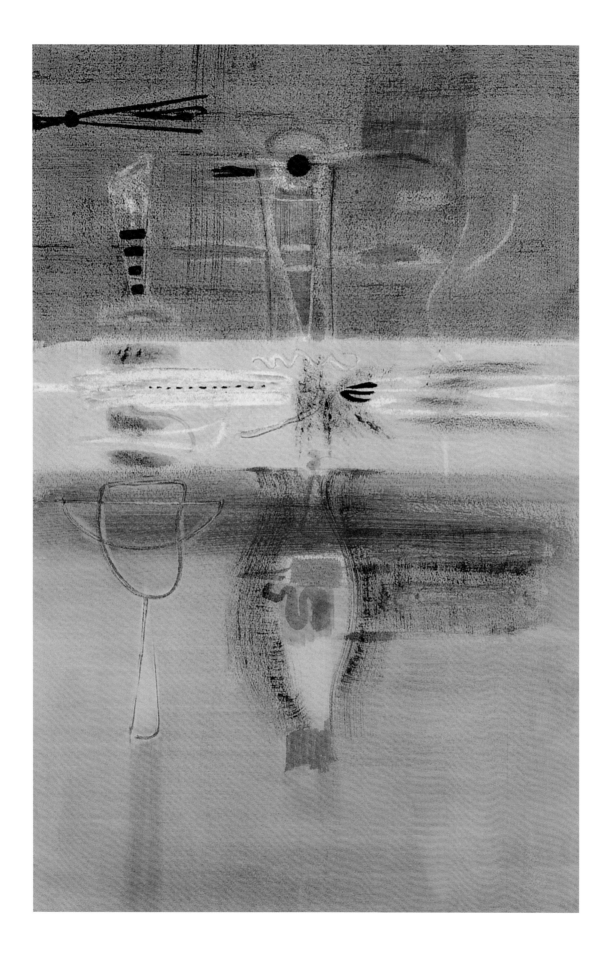

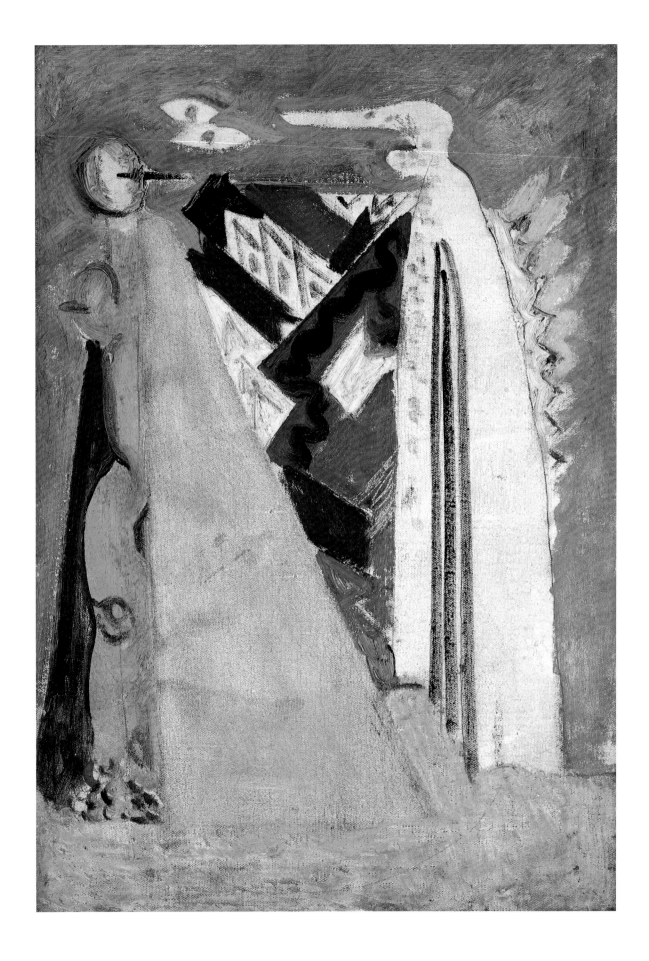

마르쿠스 로트코비치, 마크 로스코가 되다: 신화와 초현실주의

경제적 어려움 때문에 자주 말다툼을 벌였던 마르쿠스와 아내 이디스는 1937년 여름 잠시 별거에 들어갔다. 이디스는 은세공품 가게를 열고 공예품을 판매했다. 이로써 결혼생활을 위협하던 경제적 어려움은 해결되었지만 마르쿠스는 아내가 너무 속물이라고 생각하게 되었다. 그해 겨울 부부는 화해를 했지만 불화의 씨앗은 여전히 남아 있었다.

로스코는 1938년 2월 21일에 미국 시민권을 얻었다. 신청은 1924년에 처음 했지만 시민권 취득에 그다지 관심이 없었던 그는 14년 만인 1935년이 되어서야 최종 수속을 밟았던 것이다. 다른 많은 유대인들과 마찬가지로 그 역시 독일에서 벌어지고 있는 나치의 발흥과 미국에서의 반유대주의의 부활 가능성을 우려했다. 그는 미국 시민권만이 안전을 보장해 줄 것이라고 믿었다. 당시의 많은 유대계 미국인들이 자신의 혈통을 감추기 위해 이름을 바꿨다. 1940년 1월 마르쿠스 로트코비치는 마크 로스코로 개명할 것을 결심했다. 이미 형들은 20년 전에 성을 로스로 바꿨다. '로스코'라는 성은 미국인이나 러시아인, 유대인 또는 어느 나라, 어느 민족의 이름으로도 들리지 않았기 때문에 신비로우면서도 위엄 있는 듯한 느낌을 준다는 장점이 있었다. 하지만 합법적인 개명은 로스코가 처음으로 여권을 취득한 1959년에 이르러서야 가능했다.

로스코는 1940년 4월 밀턴 에이버리, 일리야 볼로토프스키, 고틀리브, 해리스 그리고 몇몇 다른 미술가들과 함께 미국 미술가 협회를 탈퇴했다. 그들 모두 러시아의 1939년 핀란드 침공과 히틀러 – 스탈린 조약을 개탄했다. 이러한 일련의 사건들은 급진파와 온건파의 분열을 가져왔고 결국 단체가 해체되는 결과를 낳았다. 온건파에 속했던 로스코와 동료 화가들은 다른 이들과 합류하여 그해 6월 현대 화가 · 조각가 연맹을 창설했다. 이 단체는 "미국의 자유롭고 진보적인 미술가들의 복지를 위해 투쟁할 것"을 다짐했다. 전세계가 전쟁의 혼란에 빠져 있었고 토론은 정치적 주제로 흐르기 일쑤였지만, 이 단체는 예술적 독립과 표현의 자유를 위한 투쟁에 더 큰 관심을 가졌다. 이들에게는 이것이 자유나 민주주의만큼이나 중요한 것이었기 때문이다. 예술에는 국가주의나 정치, 경제, 역사 같은 주제들이 끼어들어서는 안 되었다. 1941년에 이 연맹은 연례 전시회를 열었고, 로스코도 여기에 참여했다.

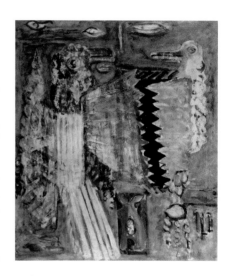

구성
Composition
1941/42년, 캔버스에 유채, 73.7 × 63.5cm
개인 소장, 제이슨 맥코이의 허락으로 게재

30쪽
전조
The Omen
1943년, 캔버스에 유채와 흑연, 48.9 × 33cm
워싱턴 DC, 국립미술관, 마크 로스코 재단 기증

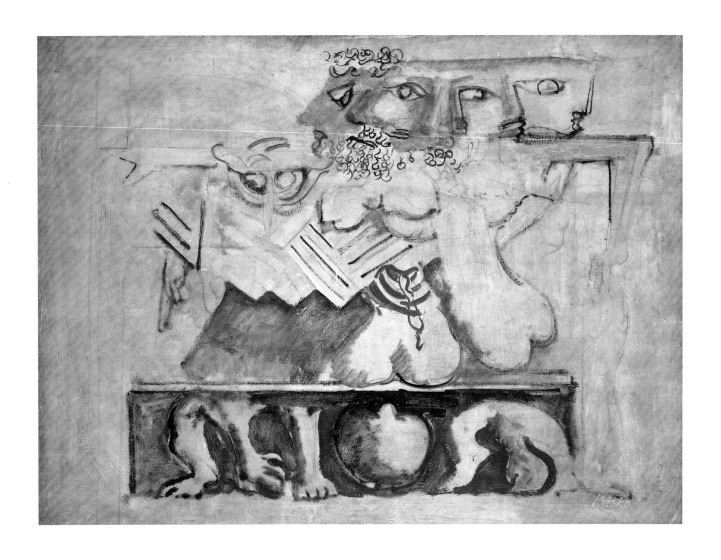

안티고네
Antigone
1939/40년, 캔버스에 유채와 목탄, 86.4×116.2cm
워싱턴 DC, 국립미술관, 마크 로스코 재단 기증

정확한 시점을 알 수는 없으나, 전쟁이 극심했던 시기에 로스코는 급격한 양식 전환을 꾀했다. 새로운 경향의 작품들은 친구 아돌프 고틀리브와 함께 작업하던 시기에 나왔다. 로스코는 어떤 것을 작품의 주제로 삼아야 할지에 대해 고틀리브와 끊임없이 토론을 벌였다. 이 두 화가는 미국 회화가 막다른 골목에 이르렀다고 확신했다. 또한 이들은 로스코가 지하철 그림 이후에도 피투라 메타피시카를 고수할 수 있을 것인지를 고민했다. 토론에 자주 참석했던 바넷 뉴먼은 이들이 처했던 딜레마에 관해 훗날 이렇게 말했다. "우리는 전쟁터가 되어버린 세상, 광기 어린 세계대전의 대량 파괴 앞에 황폐해져가는 세상의 도덕적 위기를 감지했다……따라서 예전처럼 꽃이나 누워 있는 나신, 첼로 연주자 같은 것들을 그릴 수는 없는 노릇이었다."

고틀리브에 따르면 그와 로스코는 1941년에서 1942년 사이에 신화, 특히 그리스 신화로부터 소재를 취하기 시작했다. 이들은 전쟁이란 상황으로 인해 상징적 힘을 획득하게 된 의고주의를 모색했다. 『초상화와 현대화가』에서 로스코는 "원초적인 정열이 지배하는 신화 속 전쟁이 오늘날의 전쟁보다 더 잔인하고 더 허망하다고 믿는 사람은 작품 속에서 현실을 바로 보지 못하거나 보고 싶어 하지 않는 사람이다"라고 썼다. 로스코가 신화를 선택한 데는 또 다른 이유가 있다. 즉, 그는

보편적 질문을 던지기 위해 신화적 주제를 선택한 것이다. 고틀리브와 로스코는 고대 그리스 철학자들의 저서를 읽는 한편, 프로이트의 꿈의 해석이나 융의 집단 무의식 이론에도 관심을 가졌다. 로스코는 플라톤과 아이스킬로스의『오레스테이아』에 매료되어 몇 번이나 작품 속에 인용하기도 했다.

로스코의 원형은 미개와 문명, 격정, 고통, 공격 그리고 폭력을 원시적이면서 시간을 초월한 비극적 현상으로 그리고 있다. 따라서 전쟁을 특정한 역사적 사건으로 바라볼 필요는 없다. 역사 또한 단지 은유적인 차원에서 다루고 있을 뿐이기 때문이다. 〈독수리, 불길한 징조〉(1942)에 대한 로스코의 언급에서 그러한 다층적인 의미는 뚜렷이 나타난다. "아이스킬로스의『아가멤논』3부작에서 주제를 차용한 이 작품은 특정 일화가 아닌 시대와 장소를 초월한 보편적 신화 정신을 다루고 있다. 이는 범신론과 관계된 것으로 사람, 새, 짐승과 나무, 즉 이미 알고 있는 것과 알 수 있는 모든 것들이 하나의 비극적 관념 안에 녹아들어 있다."

독수리는 과거에 독일과 미국의 국가적 상징이었고 현재에도 그러하다. 미국인들은 전쟁을 야만과 문명의 충돌로 보았다. 로스코는 이 야만과 문명을 하나로 합쳐 독수리의 형상으로 나타냈다. 독수리는 공격적이면서 동시에 취약한 야만적 형상을 나타낸다고 보았기 때문이다. 1943년 또다시 작품에 관해 질문을 받은 로스코는 "오늘날 우리 모두가 알고 있듯이, 인간에게는 서로를 학살하려는 경향이 있다"라고 답했다. 로스코의 전기 작가 제임스 브레슬린은 "로스코는 자신이 '신

"그림은 관람자와의 교류를 통해 자신을 넓혀가고 또 관람자의 상상력을 자극함으로써 자신의 생명력을 유지한다. 그리고 똑같은 이유로 인해 죽기도 한다. 작품을 세상에 내보내는 것은 위험천만한 일이며 작품의 입장에서 보았을 때 잔인하기 조차 한 행위라는 사실은 바로 그런 이유에서이다. 이런 상황을 더욱 비참하게 만들 뿐인 무능한 인간의 속되고 잔혹한 시선으로 인해 얼마나 자주 작품이 손상되고 마는가!"

– 마크 로스코, 1947년

무제
Untitled
1944년, 종이에 연필, 수채, 크레용, 36.8×53.4cm
마이클 월시 부부 컬렉션

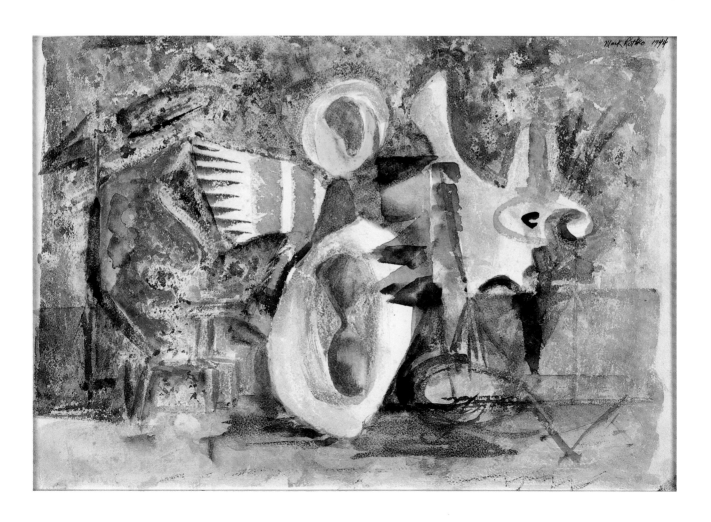

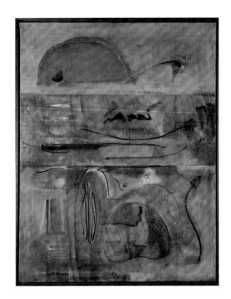

별 이미지
Astral Image
1946년, 캔버스에 유채, 112×86cm
휴스턴, 메닐 컬렉션, 저메인 맥케이지 유증

35쪽
무제
Untitled
1944/45년, 종이에 수채와 잉크, 68.1×50.5cm
워싱턴 DC, 국립미술관, 마크 로스코 재단 기증

화의 정신'이라고 부르는 것을 그리고자 했는데, 이는 그리스 신화나 기독교 주제가 아니라 모든 문화를 관통하는 신화의 본질, 감정적 근원을 말하는 것이다"라고 했다.

신화에서 소재를 취한 로스코는 그림들은 1942년 뉴욕 최대의 백화점인 메이시스에서 열린 그룹전에 처음 출품되었다. 출품작에는 〈안티고네〉(1939-1940, 32쪽)와 〈오이디푸스〉(1940)가 포함되어 있었다. 이 두 작품은 리버사이드 미술관에서 열렸던 현대 화가·조각가 연맹의 첫 전시회에 선보이기도 했다. 3회 전시회에는 〈시리아의 황소〉와 고틀리브의 〈페르세포네의 강탈〉도 포함될 예정이었다. 메이시스에서의 전시회가 6월에 열리기도 전에 '뉴욕 타임스'는 에드워드 올던 주웰이 쓴 부정적 논조의 기사를 실었다. 그는 로스코와 고틀리브의 작품이 너무나 황당해서 도통 알 수가 없다고 빈정댔다. 6월 6일 후속 기사에서 주웰은 두 화가 가운데 한 명이 "도통 이해하지 못하겠다"라는 자신을 도와주겠다고 제안한 적이 있다고 썼다. 이에 발끈한 로스코와 고틀리브는 '타임스'에 반론을 펴면서 현대미술의 가치를 옹호했다. 주웰은 이들의 답변을 모아 「예술의 고유 영역: 새로운 주의와 '글로벌리즘'의 출현」이란 제목으로 6월 13일 발표했다. 그는 완고한 태도로 여전히 빈정대며 미술가들의 글이 "그들의 작품만큼이나 불명확하다"라고 하면서 꼼꼼히 주석을 달았다. 로스코와 고틀리브는 주웰의 무지를 다음과 같이 멋지게 받아쳤다. "미술가에게 있어 비평이란 삶의 미스터리 중 하나다. 사람들이 특히 비평가들에게 제대로 이해받지 못하고 있다고 미술가들의 불평이 끊이지 않는 것은 바로 그런 이유에서다."

"전시회를 열기도 전에 '타임스'의 비평가가 조용하지만 공식적으로 자신의 당황스러움을 고백하는 것은 무언가 달라졌음을 의미한다. 우리는 그처럼 솔직한 고백에 경의를 표한다. 우리의 '난해한' 그림에 대한 성의 있는 반응이라고 봐도 좋을 듯하다. 비평가의 말을 빌리자면 우리는 정신병자들이 발광이라도 피우는 듯한 작태를 보인다고 한다. 그래도 우리의 견해를 표명할 기회를 얻게 된 데 감사한다. 우리는 작품을 변호할 의도가 없다. 작품은 스스로를 방어한다." 마크 로스코와 아돌프 고틀리브는 맹렬히 반박하는 가운데 자신들의 입장을 완강히 고수했다. 1950년에 로스코는 여러 이론적 저술을 남겼지만 자신의 예술이나 기법에 관해 어떤 것도 해명하기를 거부했다.

두 화가가 '뉴욕 타임스'에 쓴 '신화의 본질'에 관한 글에서 자신들의 의도를 어느 정도 밝혔다. "우리의 작품에 대해 변호하고 싶지 않다. 그럴 수 없기 때문은 아니다. 당황스러워하는 이들에게 〈페르세포네의 강탈〉이 신화의 본질에 대한 시적 표현이라고 설명하기란 어렵지 않다. 그것은 씨앗과 대지의 개념을 거칠게 제시한 것으로, 사람들은 이 사실에 대해 근본적인 충격을 느꼈을 것이다. 이렇게 추상적인 개념과 복잡한 인상을 소년소녀가 가볍게 춤추는 그림으로 제시하라는 말인가? 〈시리아의 황소〉를 독특한 왜곡을 통해 오래된 이미지를 새롭게 해석한 작품이라고 설명하는 것도 어려운 일은 아니다. 고전적인 수법으로 그려졌다 해서 하나의 상징을 의미심장하게 표현한 것이 오늘날 유효하지 않은 것은 아니다. 예술은 시대를 초월하기 때문이다. 그렇지 않다면 상징 표현은 오래된 것일수록 진실하다 해야겠는가?"

이러한 선언의 두 가지 사항이 로스코의 후기작품에 중심으로 자리 잡았다. 첫 번째는 작품과 관람자의 관계에 관한 것이고, 두 번째는 회화를 예언적 또는 윤리적 메시지를 전달하는 것으로 보는 관점에 관한 것이다. 로스코와 고틀리브

는 작품을 해설하게 되면 그 설명의 진부함으로 인해 보다 중요한 비전이 가려질 거라고 생각했다. "중요한 것은 눈에 보이는 대상이지 회화에 대한 '설명'이 아니다. 그러나 작품 속에 본질적인 사상이 담겨 있는지의 여부는 중요하다. 우리의 작품이 담고 있는 미학적 신조는 다음과 같이 열거할 수 있다.

1. 우리에게 미술이란 미지의 세계를 향한 모험이다. 그 세계는 기꺼이 위험을 무릅쓰는 자들에게만 열려 있다.

2. 이 상상의 세계는 허무맹랑한 공상의 세계도 아니지만 상식의 세계도 아니다.

3. 미술가의 역할은 관람자가 자신의 방식이 아닌 우리의 방식으로 세계를 보도록 만드는 것이다.

4. 우리는 복잡한 사상을 단순하게 표현하는 방식을 선호한다. 또한 커다란 형태를 선호한다. 명료하기 때문이다. 우리는 회화가 평면이라는 점을 재차 확인하고자 한다. 우리는 평평한 형태를 선호한다. 그러한 형태는 환영을 파괴하며 진실을 드러내기 때문이다.

5. 화가들 사이에서는 잘 그리기만 하면 무엇을 그리든 소재는 중요하지 않다는 생각이 널리 퍼져 있다. 이는 형식주의의 본질이다. 하찮은 것을 대상으로 하는 훌륭한 회화란 있을 수 없다. 주제 역시 매우 중요하다는 것이 우리의 주장이다. 비극적이며 시간을 초월한 주제는 유효하다. 따라서 우리는 원시적이고 고졸 (古拙)한 미술과 정신적인 친족관계에 있음을 공언한다.

결론적으로 말해 우리의 작품은 이러한 신념들을 구현한다. 실내장식이나 벽난로 위를 장식하는 그림, 미국적 풍경을 그린 그림, 사회적 주제를 다룬 그림, 예술의 순수성, 내셔널 아카데미, 휘트니 아카데미, 콘 벨트 아카데미 등의 상금이나 노리는 조잡한 작품, 진부하고 하찮은 작품에나 익숙한 사람들에게 우리의 작품은 틀림없이 무례하게 느껴질 것이다."

이러한 미학적 신념의 선언에는 초현실주의와 현대 추상미술의 영향이 분명하게 나타난다. 전쟁으로 인해 유럽 초현실주의를 이끌던 많은 작가들이 뉴욕으로 이주했는데, 그중에는 막스 에른스트, 이브 탕기, 로버트 마타 에초렌, 앙드레 마송 그리고 앙드레 브르통도 있었다. 미국이 참전한 첫해인 1942년은 뉴욕에서는 초현실주의의 해이기도 했다. 근대미술관에서 살바도르 달리와 호안 미로전이 열렸고 미송, 에른스트, 마타, 탕기의 개인전들이 잇따랐다. 추상미술의 위대한 선구자 피트 몬드리안은 1940년에 뉴욕으로 이주했다. 그의 작품에 대한 비판적 토론과 초현실주의자들의 이주는 추상표현주의가 발흥하는 중요한 계기가 되었다. 로스코와 고틀리브는 자신들이 유럽 아방가르드 미술의 새롭고 독자적인 계승자라고 생각했다.

로스코와 고틀리브의 성명서는 그들의 예상대로 논란을 일으켰다. 로스코는 미술이 음악이나 문학과 같은 표현력을 갖길 원했다. 음악은 그가 어려서부터 매우 사랑했던 장르이자 영감의 원천이었고 위로였다. 로스코는 아르투르 쇼펜하우어처럼 음악은 보편적 언어로서 인간에게 꼭 필요한 것이라고 생각했다. 때때로 음악의 황홀경에 빠지기도 했던 그는 소파에 누워 몇 시간이고 음악을 듣기도 했다. 미술 역시 음악과 동일한 관점에서 바라봐야 한다는 생각의 기원은 프리드리히 니체로까지 소급될 수 있다. 로스코는 음악에서 비슷한 자극을 받았던 이 독일 철학자에게 동질감을 느꼈다.

"물론 언제나 화가의 역할은 이미지를 만들어내는 것이었다. 그러나 시대에 따라 다른 이미지가 요구되어 왔다. 우리의 염원이 고작 악으로부터 벗어나려는 절망적인 시도 정도로 후퇴한 오늘날, 뒤틀린 시대에 우리들의 강박적이고, 비밀스러운 그림문자는 이미 우리들의 현실인 신경증의 한 표현이다."
— 아돌프 고틀리브, 1947년

마티스에 대한 경의
Homage to Matisse
1954년, 캔버스에 유채, 268.3×129.5cm
에드워드 R. 브로이다 신용기금 컬렉션

음악이 감정을 표현하는 진정한 언어라고 보았던 니체는『비극의 탄생』에서 비극이 디오니소스적 극단과 아폴론적 극단의 종합이라고 했다. 디오니소스는 교육으로 가르칠 수 없는 '음악 예술'의 신이고, 아폴론은 '조각 예술'의 신이다. 니체에게 비극은 이 두 요소의 충돌을 표현하는 것이었다. 하나는 개인적인 차원을 넘어선, 고대 제의의 황홀경에 사로잡힌 원시적 디오니소스의 체험이고, 다른 하나는 그러한 상태를 시각적으로 묘사하려는, 형상을 향한 아폴론적 의지다. 우울과 명랑 사이를 잇는 비극은 니체가 '은유적 위안'이라고 부르는 것을 창출했다. 형이상학적 세계에 대한 이러한 열망, 비극적 신화의 찬미(아이스킬로스에 대한 니체의 경의에 비교할 수 있다)는 모두 예술을 드라마로 보는 로스코의 후기 사상에 영향을 끼쳤다.

로스코는 니체가 말한 음악의 감정을 회화에 부여하기 위해 인간의 형상을 시각적으로 분해했다. 이런 작업은 1940년대에 완성되었으며 이후 더욱 심화되어 추상의 단계로 나아갔다. 1949년 10월에 출간한『타이거즈 아이』에서 로스코는 그 과정에 대해 다음과 같이 기술했다. "화가의 작업은 한 지점에서 다음 지점으로 명료함을 찾아 여행하는 것과도 같다." 영감을 얻기 위해 뉴욕의 미술관들을 순례했던 로스코는 메트로폴리탄 미술관에서 미로와 코로의 작품을 MoMA에서 미티스의 〈붉은 방〉을 보고 감동받았다. 여러 달 동안 매일 〈붉은 방〉을 관찰했던 로스코는 훗날 이 작품이 자신의 추상화의 원천이 되었다고 밝혔다. 그는 이 작품을 볼 때 "색채와 하나가 되어 물든다"라고 말했다. 그것은 음악과도 같다. 훗날 로스코는 자기 작품 중 하나에 〈마티스에 대한 경의〉(38쪽)라는 제목을 붙였다. 로스코 부부는 1943년 6월 13일에 헤어졌다. 마지막 결별이었다. 이디스는 당시 사업이 잘되어서 보석 제작을 도울 몇 명의 종업원들을 고용했다. 그녀는 로스코에게 가게에서 파트타임으로라도 일하라고 했지만 그는 이러한 제안에 굴욕감을 느꼈다. 부부간의 불화는 결국 이혼으로 이어졌다. 1944년 2월 1일의 일이었다. 이디스는 위자료로 작품 몇 점을 가져갔다. 로스코는 "결혼이란 예술가에게 당치않은 일이다"라고 했다. 로스코는 이혼 때문에 괴로워했고 오랫동안 우울증을 앓았다. 건강이 회복되자 그는 가족이 있는 포틀랜드로 갔다가 다시 캘리포니아 주 버클리로 갔다. 그곳에서 로스코는 클리포드 스틸을 만나 2년 뒤 스틸이 뉴욕으로 이사를 가기 전까지 친하게 지냈다.

1943년 가을, 뉴욕으로 돌아온 로스코는 1941년에 막스 에른스트와 함께 뉴욕으로 건너온, 미술품 수집가이자 후원가인 페기 구겐하임과 친구가 되었다. 구겐하임은 유대인이었기 때문에 나치 치하에서 벗어나야만 했다. 한편 1933년에 독일을 떠나 남프랑스에 정착했던 에른스트는 독일군이 파리에 진군하고 나서 그를 억류했던 남프랑스의 비시 정권으로부터 도망쳐야 했다. 구겐하임의 미술 자문이었던 하워드 푸첼은 '금세기 미술' 화랑에서 로스코의 전시회를 열도록 구겐하임을 설득했다. '금세기 미술'은 전쟁이 최악에 다다랐던 1942년에 구겐하임이 개관한 화랑이다.

1944년 사진가 아론 시스킨트가 로스코에게 메리 앨리스 (멜) 비스틀을 소개했다. 당시 23세였던 멜은 맥퍼든 출판사의 동화책 삽화가였다. 둘은 사랑에 빠졌고 1945년 3월 31일에 결혼식을 올렸다. 지인들은 훗날 로스코의 첫 번째 결혼은 애초부터 실패할 조짐이 보였다고 말했다. 낭만적인 그와 현실적인 이디스는 기질상 너무나 달랐기 때문이다. 멜은 젊고 예쁘고 마음이 따뜻한 여자로 미술가로서

의 로스코를 존중했다. 이디스는 전혀 그러지 않았었다. 이듬해인 1945년은 로스코에게 매우 고무적인 해였다. 1월에 페기 구겐하임은 자신의 화랑에서 그의 개인전을 열고 싶다고 말했다. 그때까지만 해도 그는 단지 몇 작품만을, 그것도 150달러에서 750달러 사이의 가격으로 팔았을 뿐이다. 당시 도록에 하워드 푸첼은 익명으로 다음과 같은 글을 썼다. "로스코의 양식은 의고적인 특징을 지니고 있다……로스코의 상징과 신화는 자유로운, 거의 자동기술적인 필치에 의해 결합되었다. 이 필치가 그의 회화에 독특한 일관성을 부여하며, 이 일관성 속에서 각각의 상징은 회화적 요소들과 상호 조화를 이루면서 의미를 획득한다. 로스코 작품에 힘과 본질적 성격을 부여하는 것은 바로 이러한 내적 융합의 감정, 회화 공간의 제약을 뛰어넘는 역사적 의식과 무의식의 감정이다. 그러나 이것이 로스코가 창조한 이미지가 지적 추론을 통한 접근을 요구하는 종류의 이미지란 뜻은 아니다. 오히려 그 이미지들은 화가의 직관을 구체적이고 촉각적으로 표현하고 있다. 그에게 무의식이란 예술의 피안이 아닌 차안에 존재한다."

그러나 실망스러운 언론의 반응으로 그의 원대한 희망은 다시 한 번 무참히 깨지고 말았다. 신문은 전시회에 대해 아예 관심을 보이지 않았고 미술잡지들도 짤막한 리뷰만 실을 뿐이었다. 로스코는 곧 다음과 같이 썼다. "나는 정신이 창조한 세계와 그 세계 바깥에 신이 창조한 세계가 똑같이 존재한다는 것을 주장한다. 내 그림이 쉽게 알아볼 수 있는 종류는 아니다. 나는 낯익은 대상들의 사용을 주저한다. 그것들의 외관을 훼손하면서까지 본래적인 혹은 의도된 용도가 아닌 데에 그것들을 사용하고 싶지 않기 때문이다. 나는 마치 부모와 맞서기라도 하듯 초현실주의, 추상미술과 맞서 싸웠다. 나의 뿌리가 그것들에 있음을 잊은 것은 아니지만 그럼에도 나는 반대의 목소리를 높였다. 그들도 마찬가지지만 나 역시도 그들로부터 독립된 완결된 존재이다."

그는 1943년 초현실주의와 철학적으로 결별했다. 초현주의가 자신의 휴머니스트적인 이상과 더 이상 맞지 않을뿐더러 무의식이나 일상의 사물을 지나치게 강조한다고 생각되었기 때문이다. 로스코는 이와 관련해 다음과 같이 썼다. "나는 사물도 꿈도 너무나 사랑하기 때문에 그것들이 추억과 환각이라는 비실체적 존재로 바뀌어 날아가버리는 것을 원하지 않는다. 추상화가는 많은 보이지 않는 세계와 속도에 물질적 존재감을 부여했다. 그러나 나는 물질적 존재로서의 현실 부정을 인정할 수 없듯이, 추상화가가 일화를 부정하는 것 또한 인정할 수 없다. 내게 있어 미술이란 정신의 일화이며 정신의 다양한 속도와 정지의 목적을 구체화하는 유일한 수단이기 때문이다."

로스코의 작품은 1943년 휘트니 미술관에서 열린 현대미술 연례전에서 처음으로 전시되었고, 로스코는 이때부터 1950년까지 8년 연속으로 이 중요한 전시회에 초청되었다. 『아트 뉴스』에서 로스코는 "신화적 형태를 지닌 추상주의자"라고 소개되었다. 1946년 여름 로스코는 캘리포니아에 있는 샌프란시스코 미술관과 샌타바바라 미술관에서 전시회를 열어 대성공을 거두었다. 멜과 함께 잠시 캘리포니아로 거처를 옮긴 그는 캘리포니아 미술학교에서 한동안 가르쳤다. 그는 클리포드 스틸의 작품을 보고는 그것들이 "새롭고 아름다운 추상이며 나의 학생들과 내가 만난 모든 이들을 숨 막히게 감동시켰다"라며 감탄했다.

노스다코타 출신의 클리포드 스틸은 호전적이고 엄청나게 자부심이 강한 인물이었다. 그는 예술의 지적 동향을 강하게 반대하며 완전히 추상적인 자신의 양

앙리 마티스
콜리우르의 프랑스식 창문
French Window at Collioure
1914년, 캔버스에 유채, 116.5×89cm
파리, 국립 근대미술관, 조르주 퐁피두 센터

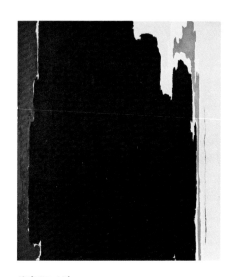

클리포드 스틸
회화
Painting
1951년, 캔버스에 유채, 237×192.5cm
디트로이트 아트 인스티튜트

식에 대해서도 조금도 변명하려 들지 않았다. 또한 흘러넘치는 에너지와 직관을 믿는 편이었고 유럽의 모든 미술사적 전개과정을 무시했다. 그는 유럽 미술이 뼛속까지 퇴폐적이라고 생각했다. 스틸의 공격적이고 거만한 태도나 유럽 미술에 대한 거부, 그리고 미술을 상업적으로 바라보는 시각에 대한 거부는 로스코에게 깊은 인상을 남겼다. 그에게 자극을 받아 로스코도 자신의 작품과 관련해 단호한 태도를 취하게 되었다.

이렇듯 로스코가 과감한 실험 단계로 진입하는 데 스틸의 영향은 결정적이었다. 1945년 여름에 뉴욕으로 이사한 로스코는 그리니치빌리지에 있는 스틸의 작업실을 자주 드나들었다. 스틸의 거대한 캔버스는 뇌리에 박힐 정도로 강렬하고 어슴푸레하며 다듬어지지 않았고, 어떤 형상도 갖추지 않은 것이었다. 캔버스는 커다랗고 정제되지 않았으며, 가장자리에 들쑥날쑥한 어두운 색면 사이사이에는 간혹 빛나는 조각들이 박혀 있었다(40쪽). 그는 이 그림들을 '생명선'이라고 불렀다. 그는 이렇게 불처럼 수직으로 흐르는 형태는 노스타코타 평원에서 영향을 받은 것이라고 말한 적이 있다. "이것들은 땅에서 솟아난 살아 있는 생명체들이다."

당시 스틸은 로스코나 친구인 고틀리브, 뉴먼보다 예술적 면에서 훨씬 앞서 있었다. 그는 오래전에 초현실주의와 결별했다. 페기 구겐하임의 화랑에서 스틸이 개인전을 열 수 있도록 주선한 사람이 바로 로스코였다. 로스코와 스틸이 가까워질수록 고틀리브와 뉴먼은 이 거만한 신참자를 의심의 눈초리로 바라보게 되었다. 로스코는 직접 스틸의 전시회 도록의 글을 썼다. 소문에 의하면 스틸은 이를 달가워하지 않았다고 한다. 로스코가 자신의 목적을 위해 그를 이용할까봐 두려웠다는 것이다. 로스코는 스틸의 작품을 "대재의 회화, 저주받은 망령들의 회화, 다시 태어난 것들의 회화"라고 일컬었다.

로스코의 눈길을 끌었던 또 다른 화가는 젊은 로버트 머더웰이다. 로스코와 더불어 폴록, 배지오티스, 머더웰은 구겐하임의 전속 미술가로서 '전쟁 중에 등장한 일군의 신화창조자들'로 알려져 있었다. 로스코는 바넷 뉴먼, 아돌프 고틀리브, 브래들리워커 토믈린 그리고 허버트 퍼버 등의 동료 화가에게 머더웰을 소개했다.

로스코는 1947년에 또다시 샌프란시스코의 미술학교로 초빙되어 가르치게 되었다. 학생들은 곧 그의 뛰어난 교수법에 매혹되었다. 이러한 분위기는 그에게 무척 자극이 되었으며 이는 학생들에게도 좋은 일이었다. 그해 여름 스틸과 로스코는 직접 자유로운 미술학교를 설립할 계획을 세웠다. 이듬해 그들은 뉴욕에서 데이비드 헤어, 로버트 머더웰, 윌리엄 배지오티스와 함께 그 계획에 착수했다. 학교 이름은 '화가의 주제 학교'라고 지었다. 이 학교는 오래지 않아 폐교되었으나(1949년 폐교) 미국내에서 현대미술을 다루는 활발한 논의의 공간 역할을 성공적으로 수행했다. 이 당시 로스코는 머더웰을 통해 예술가들의 유언장, 유산, 재단 그리고 기타 세금 관련 업무를 전문으로 하던 변호사 버나드 J. 레이스를 알게 되었다. 그의 고객 가운데에는 아돌프 고틀리브, 프란츠 클라인, 로버트 머더웰, 윌렘 드 쿠닝, 나움 가보, 윌리엄 배지오티스, 래리 리버스, 시어도로스 스타모스 그리고 자크 립시츠도 있었다. 레이스와 그의 아내는 열광적인 수집가였다. 그는 수임료로 그림을 받았으며 자신의 뉴욕 집에서 성대한 파티를 열곤 했다. 또한 말버리 화랑의 세금 자문을 맡기도 해서 형편이 좋았다. 말버리 화랑과의 관계는 나중에 로스코에게 매우 이득이 되기도 했지만 해가 되기도 했다.

왼쪽
무제
Untitled
1944년, 종이에 수채, 100.3×69.9cm
케이트 로스코 - 프리첼 컬렉션

오른쪽
밤의 드라마
Nocturnal Drama
1945년경, 종이에 구아슈, 55.9×40.3cm
뉴욕, 크리스티스의 허락으로 이미지 게재

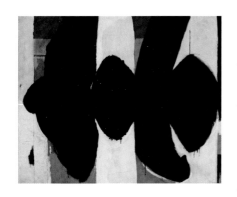

로버트 머더웰
스페인 공화국을 위한 애가 34번
Elegy to the Spanish Republic No.34
1953/54년, 캔버스에 유채, 203×254cm
뉴욕 주 버팔로, 올브라이트 녹스 미술관, 세이모어
H. 녹스 기증

1947년 말에『타이거즈 아이』와『파서빌리티즈』라는 두 권의 잡지가 간행되었다. 로스코는 두 군데 모두 글을 발표했다. 자신의 신념과 사상을 펼칠 새로운 장을 얻게 된 셈이었다. 그는『파서빌리티즈』의 1947 – 48년의 겨울호에「낭만주의는 고무되었다」를 발표했다. 이는 로스코가 자신의 미술에 대해 논한 유일무이한 포괄적 언급이었다. "나는 회화를 드라마로, 그 안에 재현된 형상을 배우로 간주한다. 형상들이 발생한 이유는 어떤 주저함이나 부끄러움도 없이 무대 위로 오를 수 있는 배우들이 필요했기 때문이다."

로스코는 실제 있을 법한 평범한 소재들을 취해 고독한 개인의 가장 무력한 순간을 보여준 것이 20세기 미술의 가장 위대한 업적이라고 하며, 글 말미에서 회화는 추상이냐 구상이냐를 따지는 것이 중요한 게 아니라고 주장했다. "중요한 것은 이 정적과 고독을 끝내는 것. 다시 숨을 쉬고 팔을 뻗을 수 있다는 것이다."

로스코는『파서빌리티즈』1949년 10월호에서 화가와 화가의 관념 사이 또는 그 관념과 관람자 사이에 존재하는 모든 장애물을 제거하는 것이 명료함이라고 정의하며 또 다시 자신의 작품을 "드라마"라고 언급했다. 그의 작품에 나타난 형태들은 "특정 대상을 직접 연상시키지도 않으며 유기체의 열망도" 없는 "미지의 공간으로의 탐험으로" 시작한다. 이 글은 로스코가 신화 단계를 벗어나 그림에서 형상들을 단계적으로 없애나가기 시작한 시점에 쓴 것이다. 그는 정신적 체험에의 열망에 대해 자주 이야기했는데 이는 그의 성숙기 회화의 실질적 내용이 되었다.

로스코는 1946년에 대성공을 거두었다. 젊은 수집가 베티 파슨스가 모티머 블랜트 화랑에서 로스코의 수채화전을 연 것이다. 파슨스는 반년 후 자신의 화랑을 열고 1947년 3월에 로스코 개인전을 개최했다. 같은 해 로스코는 파슨스와 계약을 맺어 자신의 작품에 대한 매매 독점권을 주었다. 로스코는 44세가 되어서야 갖게 된 자신의 화랑에서 1951년까지 정기적으로 전시회를 가졌다. 이것은 아주 좋은 조건이어서 1947년 한 해 동안의 순수입이 1395달러에 달했다. 물론 교사 봉급도 포함한 것이다. 1946년에서 1948년까지 베티 파슨스 화랑에서 전시되었던 작품들은 여전히 초현실주의적인 요소를 지니고 있지만 이때는 로스코가 완전히 새로운 형식을 실험하기 시작한 시기이기도 하다.

43쪽
작품번호 15
No.15
1949년, 캔버스에 유채, 170×104.4cm
개인 소장

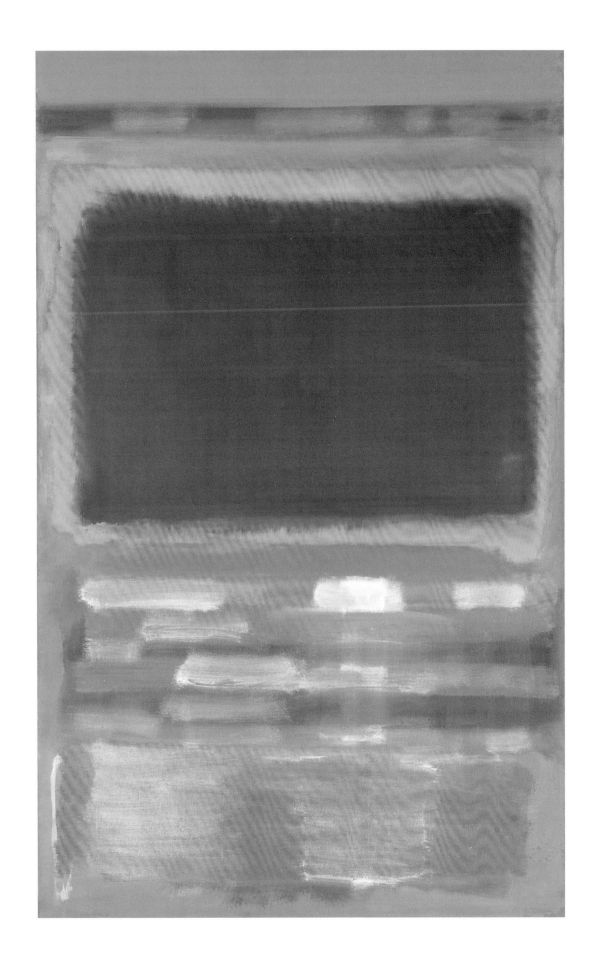

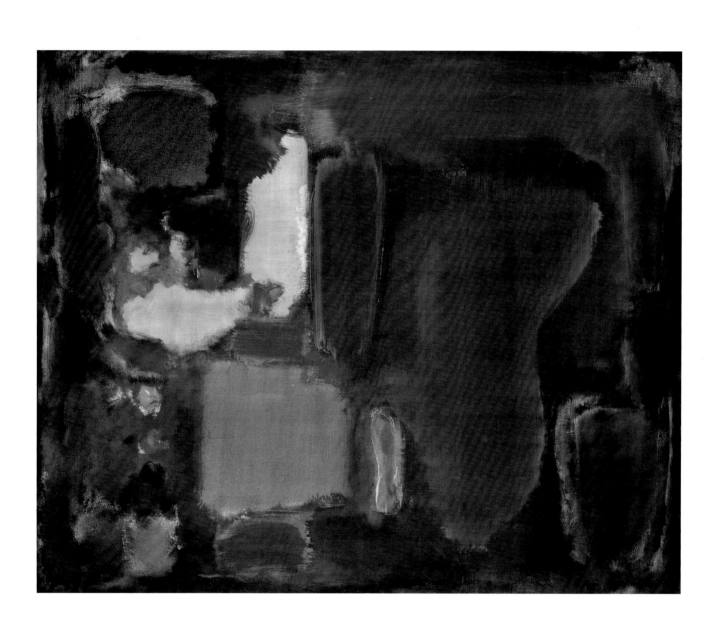

멀티폼 - 고전 회화에 이르는 길

1946년은 로스코의 작품 세계에서 전환점을 이룬 해다. 그는 새로운 연작 '멀티폼'을 제작했는데, 이는 고전적인 추상 회화에 이르는 교량 역할을 했다. 로스코는 자신의 작품을 멀티폼이라고 부른 적이 없다. 이 용어는 1970년 로스코가 죽은 후에 미술계에서 흔히 쓰이게 되었다. 로스코는 신화나 상징주의, 풍경과 인간 형상 같은 이전의 주제들을 멀리하기 시작하고 그 대신 형태 없는 회화적 의사소통을 더 선호하게 되었다. 1940년대 중반 작품에서 압도적으로 나타났던 생물 형태들은 이제 일시적이고 공간감이 없는 색 덩어리에 밀려났다. 이들은 그림 자체의 내부에서 유기적으로 발생한 것처럼 보였다. 로스코는 물감을 캔버스 전체에 얇게 칠해 색면들의 투명도와 밝기를 높였다. 그는 이런 형태들은 "자기표현의 열망을 지닌 유기체"라고 부르며 미술가가 작품을 완성하는 바로 그 순간에 이 유기체 형태들은 스스로를 인식하기 시작한다고 했다. 로스코는 자신의 그림 속 대상들에 일종의 생명력을 불어넣어 보편적인 표현 수단으로 만들었다. "분명히 말하건대, 생명의 맥박이 느껴지지 않는, 뼈와 살의 구체성을 결여한 추상이란 있을 수 없다. 고통과 환희를 제대로 다루지 못한 그림이란 아무짝에도 쓸모가 없다. 나는 생명의 숨결이 느껴지지 않는 그림에는 관심이 없다."

로스코는 1948년 여름을 롱아일랜드의 이스트햄프턴에서 보냈다. 여름이 끝나갈 무렵 로스코는 몇몇 친구와 지인을 초청해 자신의 멀티폼 회화를 보여주었다. 미술사가 해럴드 로젠버그는 그때 본 작품들이 아주 "환상적"이어서 자신의 생애에서 "가장 기억에 남는 방문"이 되었다고 회고했다. 그해 겨울 로스코는 최종적인 양식을 찾아냈다. 1948년 10월 어머니의 사망으로 정점에 달했던 몇 개월 동안의 위기가 지나고 로스코는 1949년 초 베티 파슨스 화랑에서 처음으로 성숙기 회화적 양식을 선보였다. '멀티폼' 회화에서 보이던 특정 사물을 연상시키는 무정형의 색점들은 이제 두 세 개의 직사각형 또는 대칭 형태의 색 덩어리로 바뀌었다. 그리고 색 덩어리들을 매우 커다란 캔버스 가장자리에서 약간 떨어지게 배치함으로써 불명확한 배경 앞에 색면이 떠다니는 듯한 인상을 주었다.

로스코는 초현실주의 단계 때와는 달리 전시 작품들에 설명적인 제목을 붙이지 않았다. 틀이나 제목 또는 해설은 전혀 없이 작품번호와 제작연대만을 사용했다. 일부 화상들은 특정 작품의 지배적인 색조를 작품 제목으로 삼기도 했다.

작품번호 26
No. 26

1948년, 캔버스에 유채, 85×114.8cm
개인 소장

44쪽
작품번호 18
No. 18

1948년, 캔버스에 유채, 116.6×141cm
텔아비브, 조지프 해크메이 컬렉션

"내가 로스코의 작품을 좋아하는 것은 그것이 어떤 종류의 사상도 담고 있지 않아서다. 그의 작품은 하나의 존재, 순수한 추상일 뿐이다. 로스코의 작품을 생각할 때 가장 먼저 떠오르는 것은 색채, 충일함, 광명 그리고 인상적인 색의 발산이다. 나는 어두운 그림들에 대해서는 그다지 관심이 없다..... 작품 속에는 로스코의 균형감각이 나타나 있다. 예를 들어 커다란 황색 위에 흰색을 칠하고, 상단에는 약간의 검은색을 배치한 후, 그 위에 다시 회색을 섞은 흰색을 칠한다. 하단에는 검정과 빨강을 아주 약간 넣고, 둘레에 약간의 색을 남겨 두는 식이다. 색을 칠하는 방식은 정말로 중요한 포인트라 할 수 있다. 나는 로스코의 색채 사용방식이 정말 훌륭하다고 생각한다.....로스코의 작품에서는 캔버스를 애무하는 화가의 손길이 느껴진다. 그의 그림은 색을 흡수해 빛을 내는 듯 보인다."

— 엘즈워스 켈리, 1997년

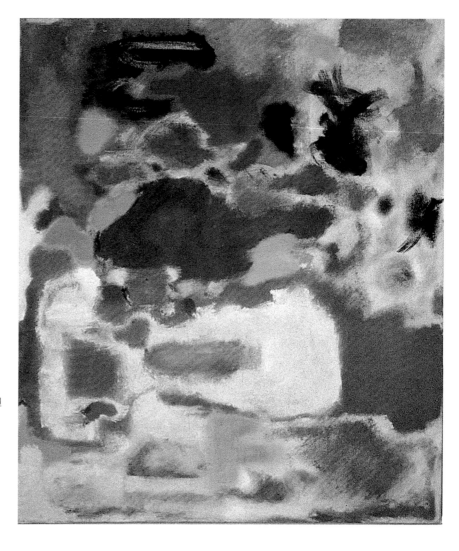

무제
Untitled
1948년, 캔버스에 유채, 127.6×109.9cm
케이트 로스코 – 프리첼 컬렉션

47쪽
무제
Untitled
1948년, 캔버스에 유채, 98.4×63.2cm
개인 소장

1949년부터 1956년까지 거의 유화만을 그렸던 로스코는 수직구도를 애용했다. 때로는 캔버스의 길이가 3미터를 넘는 경우도 있었다. 그는 관람자가 그림 속에 있는 듯한 느낌을 갖도록 하고 싶어 했다. "나는 아주 커다란 그림들을 그린다. 역사적으로 커다란 그림은 대개 아주 숭고하고 호화로운 주제를 다룰 때 사용되었다는 사실을 알고 있다. 하지만 내가 큰 그림을 그리는 이유는 사실 아주 친근하고 인간적으로 다가서고 싶기 때문이다. 이는 내가 아는 다른 화가들의 경우에도 마찬가지다. 작은 그림을 그리는 것은 당신을 자신의 경험 바깥에 세워놓고, 그 경험은 환등기에 의해 비춰진 풍경 또는 축소렌즈로 본 풍경처럼 바라보는 것이다. 그러나 큰 그림을 그리게 되면 당신은 그 안에 있게 된다. 그것을 당신이 내려다볼수 있는 것이 아니다."

로스코는 자신의 작품을 감상하기 위한 이상적 거리가 45센티미터라고 하며, 그 거리에서 작품을 보면 색면 속으로 빨려드는 듯한 느낌을 받아 색면 내부의 움직임과 경계의 사라짐을 경험하게 되고, 불가해한 것에 대한 외경심을 갖게 될 것이라고 했다. 더불어 인간 존재의 한계를 뛰어넘는 자유도 느끼게 될 것이라고 했다.

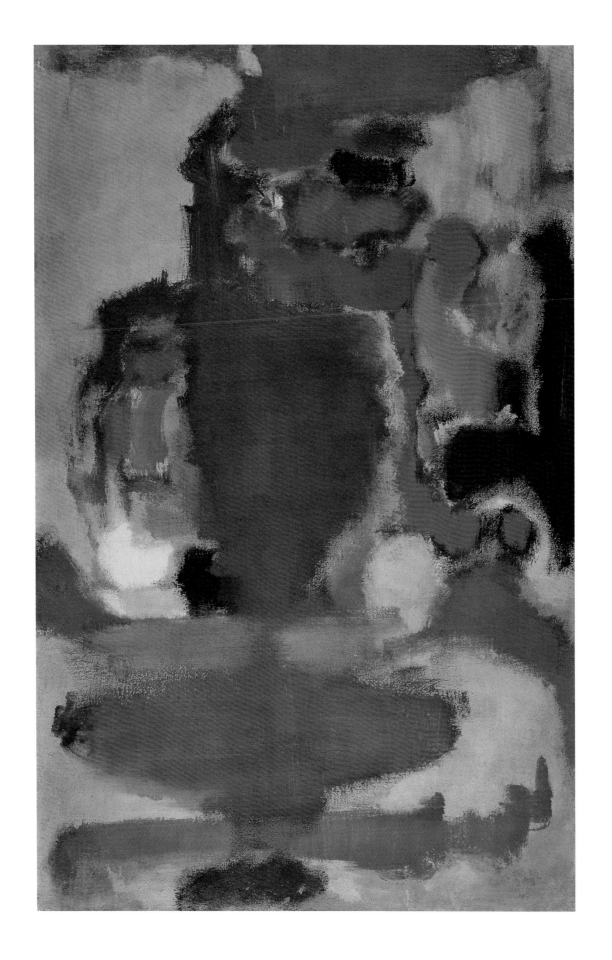

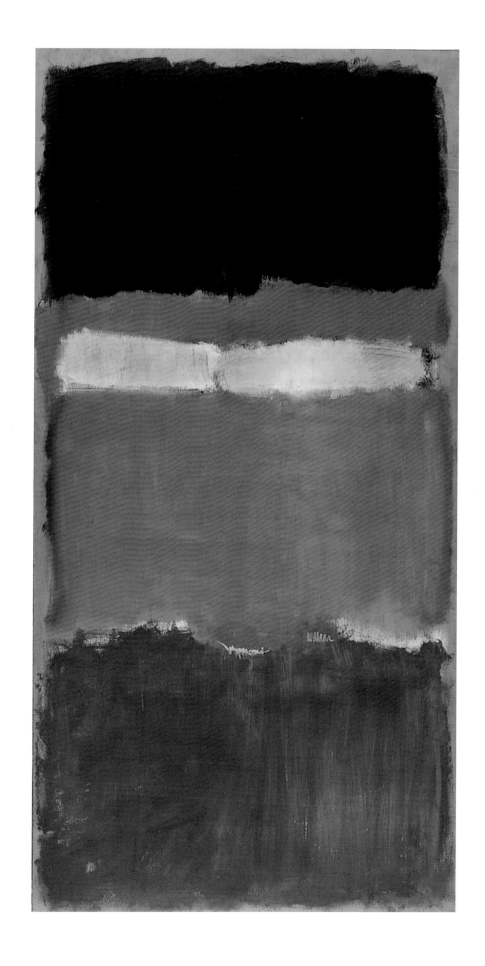

로스코는 색상을 매우 다채롭게 사용하긴 했지만 각각의 단계마다 한 가지 색만을 사용했다. 가령 1950년대 중반 이전에는 짙은 파랑이나 녹색 계열을 좀처럼 쓰지 않고 밝게 빛나는 적색, 황색 계열을 선호했다. 이런 색상들은 감각적이어서 보는 사람을 황홀경에 빠지게 만든다. 로스코는 대개 직접 물감을 섞어 색을 만들어 썼다. 그는 마치 무대 미술가처럼 아무 처리도 안 된 캔버스 위에 물감을 섞은 전색제(展色劑)를 붓으로 얇게 칠한 후, 이 바탕칠을 고정하고 있는 오일이 테두리를 씌우지 않은 그림의 가장자리까지 넓게 퍼지게 했다. 이 '3차원적' 초벌칠 위에 섞어 만든 물감을 겹쳐 발랐다. 이 물감들은 아주 엷어서 깊이 착색되지 않고 표면에만 머물러 있는 듯 보인다. 이러한 과정을 통해 로스코의 그림들은 투명성과 발광성을 얻었다. 또한 각각의 층을 이루는 색들을 아주 가볍고 빠른 붓질로 칠함으로써 색은 캔버스 위에 내쉰 '입김' 같은 느낌이 났다. 로스코가 고전주의 시기에 발전시킨 거의 대칭적인 기본 구조는 다양한 색의 변화를 가능하게 만들고, 회화적 표현을 강렬하게 했다. 이는 음악의 소나타 형식과 유사하다. 그러나 로스코 그림의 극적인 충돌은 대조적인 색채들간의 긴장에서 나온다. 이 대조적인 색채들은 서로 간의 상승효과뿐 아니라 로스코가 비극이라고 표현한 억제와 분출, 고착과 부유 사이의 긴장에 의해서도 고양되었다.

1950년 초 로스코는 아내 멜과 함께 유럽을 여행했다. 러시아에서 미국으로 건너온 후의 첫 여행이었다. 멜은 어머니가 돌아가신 후 받은 약간의 유산으로 5개월에 걸친 영국, 프랑스, 이탈리아 여행의 경비를 충당했다. 부부는 여행하는 동안 유럽의 주요 미술관들을 방문했다. 로스코는 유럽 미술을 열렬히 찬미했지만 새로운 미국 회화의 독자성을 여전히 중시했다. 파리는 매우 실망스러웠던 반면 이탈리아는 생각보다 좋은 인상을 주었다. 특히 피렌체의 산마르코 수도원에 있는 프라 안젤리코의 프레스코에서 천상의 빛과 명상적인 고요함을 발견하고 매우 감동했다. 로마에 머무는 동안 멜은 임신 사실을 알게 되었다. 그녀는 1950년 12월 30일에 딸을 낳았다. 캐시 린이라 이름 짓고, 로스코 어머니의 미국식 이름을 따서 케이트라고 불렀다.

로스코가 유럽을 여행한 것은 무엇보다 작업에 필요한 새로운 활력을 얻고 작품의 판로를 개척할 수 있을 거란 희망에서였다. 1950년대 초 미술계와의 관계가 순조롭지 못했기 때문이다. 명성은 점점 높아갔지만 가족을 부양할 만큼의 충분한 수입은 얻지 못하고 있었다. 그런 와중에 로스코는 건축가 필립 존슨의 중개로 존 D. 록펠러 3세 부인에게 천 달러에 그림을 팔 수 있었다. 당시로서 이는 대단히 영예로운 일이었다. 또한 존슨은 〈작품번호 10〉(1950)을 구매해 근대미술관에 기증하기도 했는데 이는 관장 앨프레드 바의 바람이기도 했다. 바는 미술관에 로스코의 작품을 한 점 소장하고 싶어했다. 그러나 큐레이터들이 구매에 반대할 것을 알았기 때문에 존슨을 통한 우회로를 택한 것이다. 그는 큐레이터들이 그런 기증에는 반대하지 않을 거라고 확신했다. 여하간 로스코의 그 작품은 2년간 수장고에 틀어박혀 있었고, 미술관 창립자 가운데 하나였던 A. 콘저 굿이어가 그 작품에 대한 항의표시로 회원자격을 포기하기도 했다.

1950년대 초에 수차례 열렸던 베티 파슨스 화랑에서의 개인전을 제외하더라도 로스코 작품은 미국뿐 아니라 도쿄, 베를린, 암스테르담, 상파울루 등지에서 열린 많은 전시회에 초정받았다. 1952년에는 도로시 밀러의 기획으로 근대미술관에서 열렸던 '15인의 미국인전'에 초정받았다. 이 전시회는 로스코와 동료화가 스

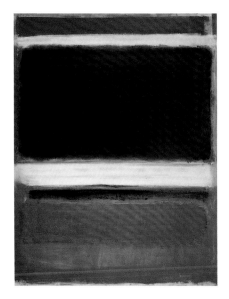

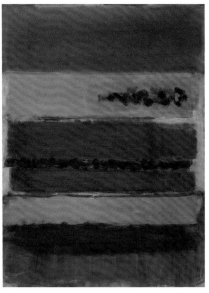

작품번호 3/작품번호 13(오렌지 위에 마젠타, 검정, 녹색)
No.3/No.13 (Magenta, Black, Green on Orange)
1949년, 캔버스에 유채, 216.5×163.8cm
뉴욕, 근대미술관, 마크 로스코 재단을 통한 로스코 부인의 유증, 1981

작품번호 5(무제)
No.5 (Untitled)
1949년, 캔버스에 유채, 215.9×160cm
버지니아 주 노퍽, 크라이슬러 미술관, 월터 P. 크라이슬러 주니어 유증

48쪽
작품번호 24(무제)
No.24 (Untitled)
1951년, 캔버스에 유채, 236.9×120.7cm
텔아비브 미술관, 마크 로스코 재단 기증, 1986

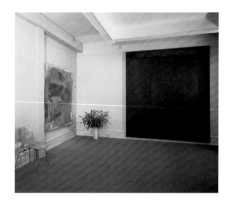

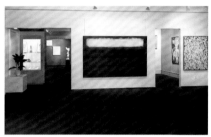

시드니 재니스 화랑에서 열린 전시, 뉴욕, 1961년과 1964년

틸, 폴록, 배지오티스가 발전시킨 추상미술이 20세기 중반의 미국 회화를 선도하는 흐름임을 인정하는 신호탄이었다. 로스코가 직접 조명을 맡겠다고 해서 큐레이터들과 불화를 빚기도 했지만, 전시회 자체는 비평가들에게 호평을 받았다. 하지만 유럽 순회전 계획은 로스코가 자신의 작품이 다른 곳에 전시되는 것을 반대하여 취소되고 말았다.

'15인의 미국인전' 때문에 로스코와 바넷 뉴먼의 사이가 벌어지게 되었다. 뉴먼은 로스코가 자신을 따돌리려 한다고 했다. 원래 자신들의 주장을 알리기 위해 결성되었던 추상표현주의자 그룹은 각자가 성공과 인정을 얻게 되자 와해되기 시작했다. 그들은 대표 자리와 정통성이냐 자율성이냐는 문제를 두고 다투었다.『포춘』등의 잡지에서 로스코의 작품을 좋은 투자 대상으로 다루기 시작한 뒤로 로스코와 비타협적 성향을 가진 스틸, 뉴먼의 관계는 1950년대 중반에 들어서 더욱 나빠졌다. 그들은 로스코가 부르주아에 대해 무분별한 동경을 품고 있다며 비난했고 마침내 그를 배신자로 낙인찍었다. 스틸은 누군가 자신의 작품을 자본으로 탈바꿈시키도록 놔둘 수 없다면서 로스코에게 그들이 여러 해 동안 주고받았던 작품을 전부 돌려달라는 내용의 편지를 보냈다. 로스코는 작품들을 돌려보냈고 이로써 둘의 우정은 완전히 끝나고 말았다. 수년간 사귀었던 친구와의 결별은 로스코에게 커다란 영향을 끼쳤다. 로스코는 관계 회복을 위해 나름대로 노력했으나 여전처럼 될 수는 없었다.

로스코는 1950년대 초부터 경제적 형편이 조금씩 나아지기 시작했다. 브루클린 대학에서 가르치는 대가로 얻는 고정 수입 외에 그의 작품도 수입원이 되었다. 1954년에 로스코는 시카고 아트 인스티튜트의 큐레이터 캐서린 쿠가 기획한 개인전에 초청받았다. 이때 미술관에서 로스코의 작품 하나를 4천 달러에 구입했다. 뉴욕에서 성공가도를 달리던 화상 시드니 재니스가 로스코를 자기 화랑의 간판주자로 받아들이는 데 관심을 보였다. 이 화랑에서는 이미 잭슨 폴록과 프란츠 클라인을 전시한 적이 있었다. 로스코는 베티 파슨스를 떠나 재니스와 계약하고 1955년에 12점의 작품을 전시했다. 토마스 헤스는 이 전시를 계기로 로스코가 전후 미술계의 주역으로서 자리를 굳히게 되었다고 썼다. 베티 파슨스처럼 재니스도 로스코가 직접 작품을 배치하도록 허락했는데, 조명 문제에 관해 화랑 직원들과 로스코 사이에 약간의 실랑이가 있었을 뿐이다. 로스코는 침침한 조명을 요구했다. 침침한 조명은 작품에 신비스러운 분위기를 만들어줄 거라고 생각했기 때문이다. 이때부터 그는 항상 은은한 조명을 쓸 것을 주장했다. 어쨌거나 재니스는 파슨스보다 작품 판매에 훨씬 수완이 좋았다. 1958년은 불황이었음에도 불구하고 13점을 2만 달러도 넘는 가격에 팔 수 있었다. 같은 해 열린 제29회 베니스 비엔날레에서 로스코의 작품이 미국관에 전시되었다. 유럽에서 미국 회화의 위치를 확인하는 중요한 순간이었다.

이와 같이 로스코는 점점 인정을 받게 되었지만 자신이 정당한 평가를 받지 못한다고 느꼈으며 사람들이 자신을 이해하지 못한다고 말하기 일쑤였다. 그의 작품을 설명하겠다는 여러 시도는 로스코를 짜증나게 할 뿐이었다. 전기 작가 제임스 브레슬린의 말에 따르면 로스코는 그림에 표현된 "자아"가 이해하기 어려운 것으로 남아 있기를 원했다. 로스코는 작품 속에 형태들을 스스로의 생명을 가진, 물질을 초월한 어떤 것이라고 보았다. 그는 "나의 미술은 추상이 아니다. 그것은 살아 숨 쉰다"라고 했다. 예민한 관람자 앞에서 작품은 생명을 얻기도 하지만 거

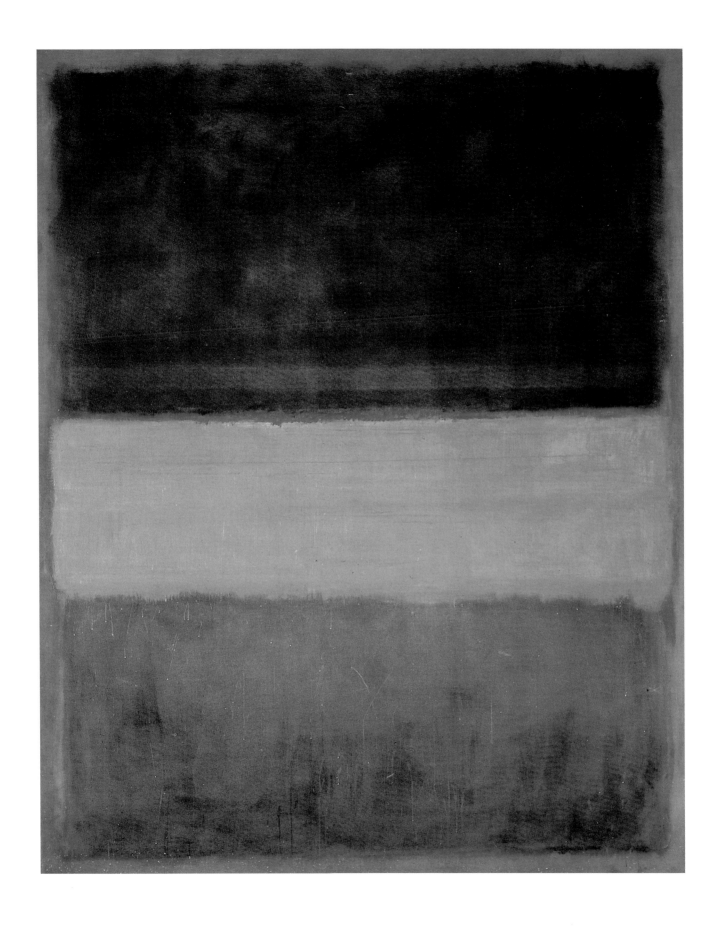

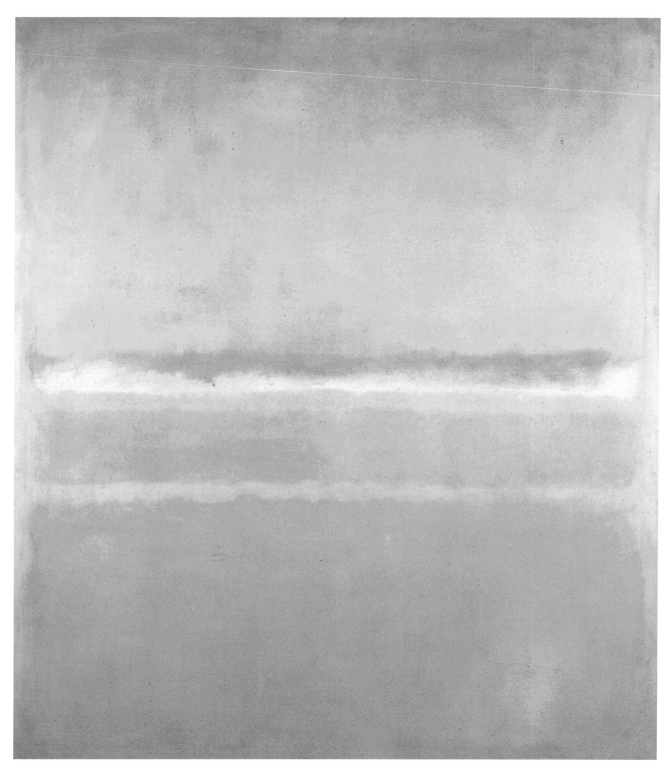

작품번호 14/작품번호 10(황록색)
No.14/No.10 (Yellow Greens)
1953년, 캔버스에 유채, 195×172.1cm
로스엔젤레스, 프레데릭 R. 웨이스먼 재단

53쪽
작품번호 2(파랑, 빨강, 녹색)〔파랑 위에 노랑, 빨강, 파랑〕
No.2 (Blue, Red and Green) 〔Yellow, Red, Blue on Blue〕
1953년, 캔버스에 유채, 205.7×170.2cm, 개인 소장

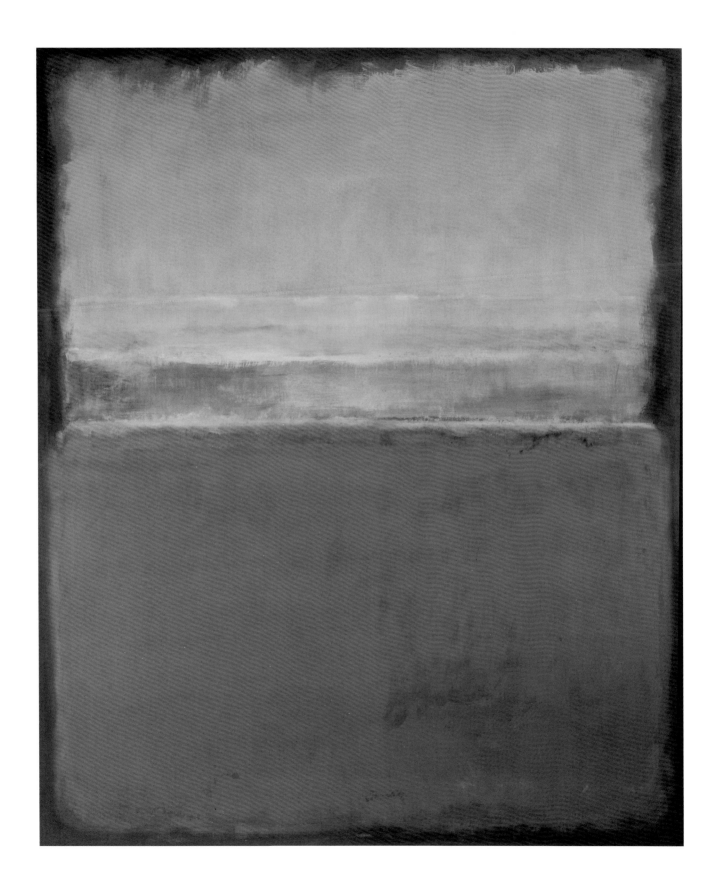

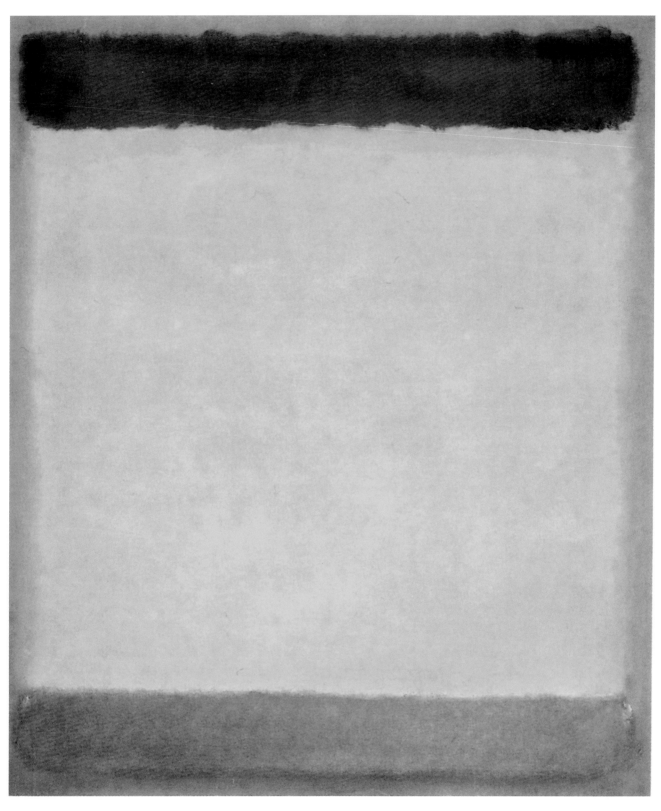

무제(빨강 위에 파랑, 노랑, 녹색)
Untitled (Blue, Yellow, Green on Red)

1954년, 캔버스에 유채, 197.5×166.4cm

뉴욕, 휘트니 미술관

55쪽
사프란
Saffron

1957년, 캔버스에 유채, 177×137cm

개인 소장

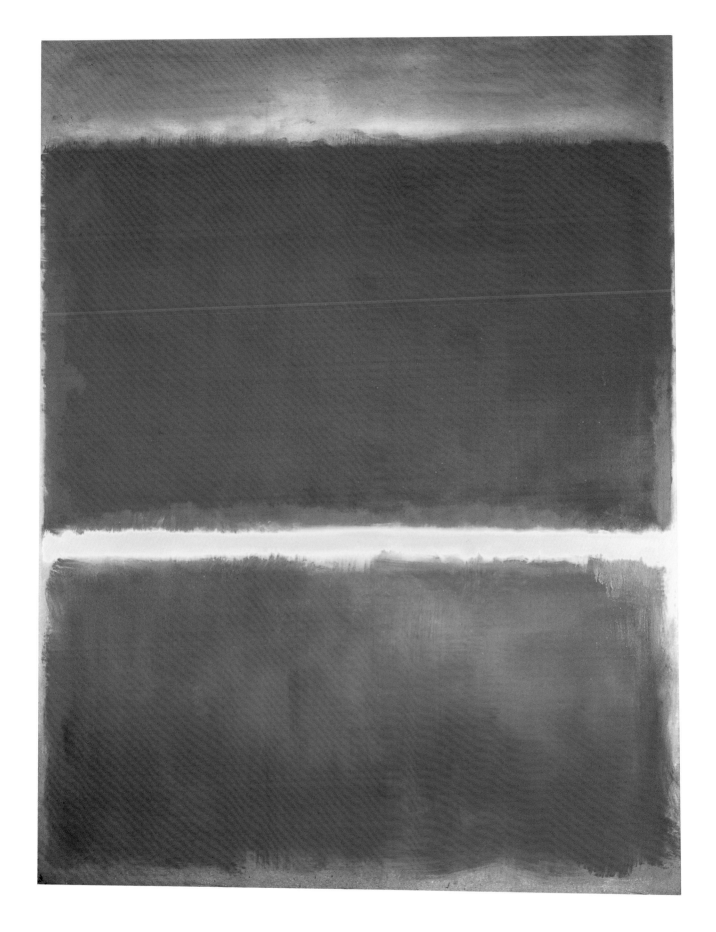

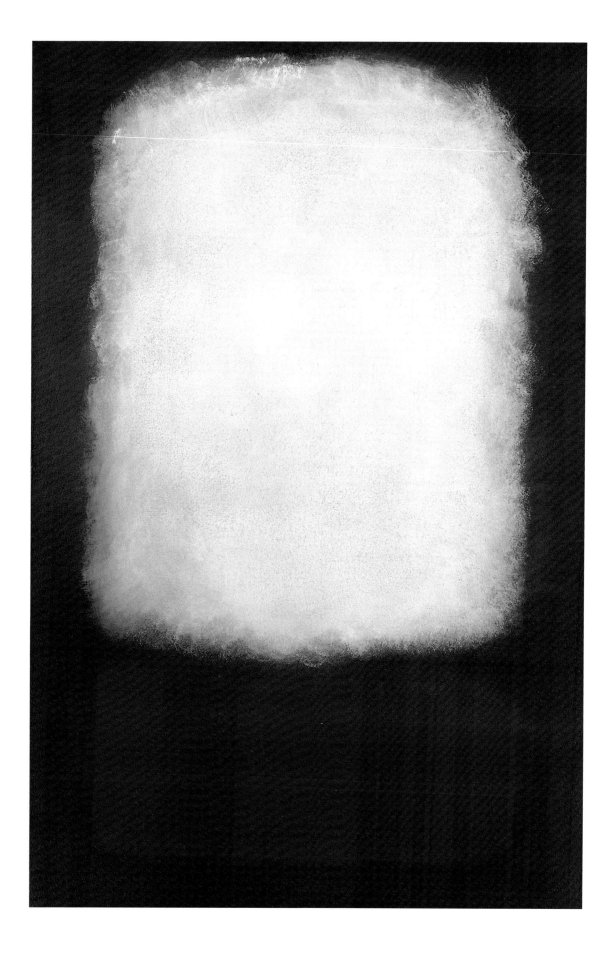

꾸로 관람자의 반응에 작품이 죽어 버릴 수도 있다. 1950년부터 로스코는 "침묵이야말로 정확한 것이다"라고 말하며 작품에 어떤 설명을 다는 것도 그만두었다. 아울러 말이란 관람자의 정신을 "마비"시킬 뿐이라고 했다. 로스코는 한 대담에서 이를 확인했다. "당신은 내 그림에서 두 가지 특징을 발견했을 겁니다. 화면이 확장하면서 사방으로 뻗어나가거나 아니면 수축하면서 사방으로부터 밀린다는 점입니다. 이 두 극단 사이에서 내가 말하고자 하는 모든 것을 알 수 있을 겁니다."

로스코는 자신이 뉴욕 화파와 동일시되는 것을 점점 더 거부했으며 위대한 색채 주의자로 분류되는 것도 싫어했다. 셀던 로드먼과의 인터뷰에서 그는 이렇게 말했다. "한가지 분명히 말하건대, 나는 추상주의자가 아닙니다……나는 색과 형태의 관계 따위에는 관심이 없습니다. 비극, 황홀경, 운명같이 근본적인 인간의 감정을 표현하는 데 관심이 있을 뿐입니다. 많은 이들이 나의 그림을 보고 울며 주저앉는 것은 내가 이러한 근본적인 인간적 감정들을 전달할 수 있다는 것을 보여줍니다……내 그림 앞에서는 눈물 흘리는 사람들은 내가 그리면서 겪었던 종교적 체험을 똑같이 경험하고 있는 것입니다. 만일 당신이 작품의 색채들 간의 관계만을 가지고 감동을 받았다고 한다면 제대로 작품을 감상했다 할 수 없습니다."

너무나 편협하다는 평을 들을까 두려워했던 로스코는 색이 그가 사용한 가장 중요한 표현의 원천이었음에도 불구하고 색이라는 매체가 자신의 관심대상은 아니라고 말했다. 그는 일레인 드 쿠닝에게 "신이 없으니 무엇을 가지고 그릴 것인가? 아마도 색이 유일한 도구가 되겠지"라고 말했다. 그는 또 이렇게 말하기도 했다. "회화란 경험에 관한 것이 아니라 경험 그 자체다."

한낱 화가의 도구에 불과했던 색이 초월적 실체의 경험에 이르는 매개 역할을 하게 되었다. 로스코는 색의 공간, 즉 색면이 신화적인 힘을 가졌고 그 힘은 관람자에게 전달된다고 생각했다. 1957년부터 말년에 이르기까지 로스코는 점점 어두운 색상을 사용하게 되었다. 그는 빨강, 노랑, 오렌지색 계열보다는 갈색과 회색, 짙은 파란색, 검은색을 즐겨 쓰기 시작했다. 1958년 시드니 재니스 화랑에서 열린 개인전에 선보였던 로스코의 작품은 사실상 다가가기 어렵고 우울하며 더욱 신비로운 색채를 띠었다.

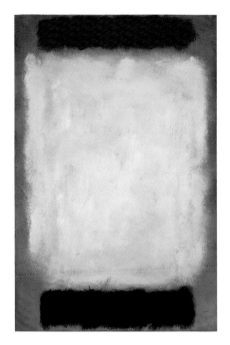

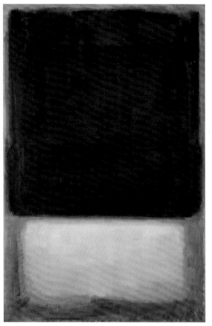

무제(밤색 위에 하양)
Untitled (White on Marron)
1954년(1959년?), 메이소나이트에 붙인 종이에 유채,
96.5×63.5cm, 개인 소장

작품번호 7(밝음 위에 어두움)
No.7 (Dark over Light)
1954년, 캔버스에 유채, 228.3×148.6cm
캘리포니아, 세밀 컬렉션

56쪽
무제 Untitled
1959년, 메이소나이트에 붙인 종이에 유채,
95.8×62.8cm, 개인 소장

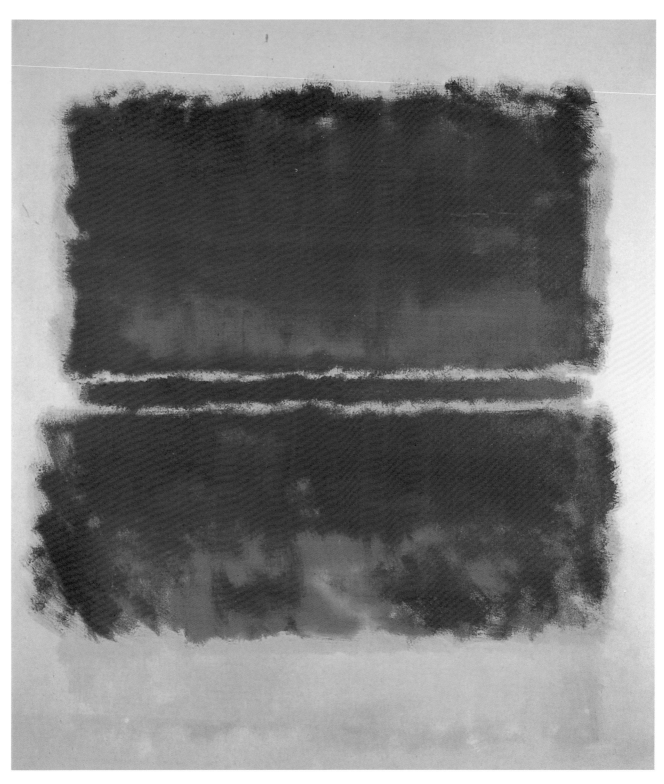

작품번호 15 No.15
1952년, 캔버스에 유채, 232.4×210.3cm
개인 소장

59쪽
무제 Untitled
1952년, 종이에 템페라, 101.9×68.7cm
크리스토퍼 로스코 컬렉션

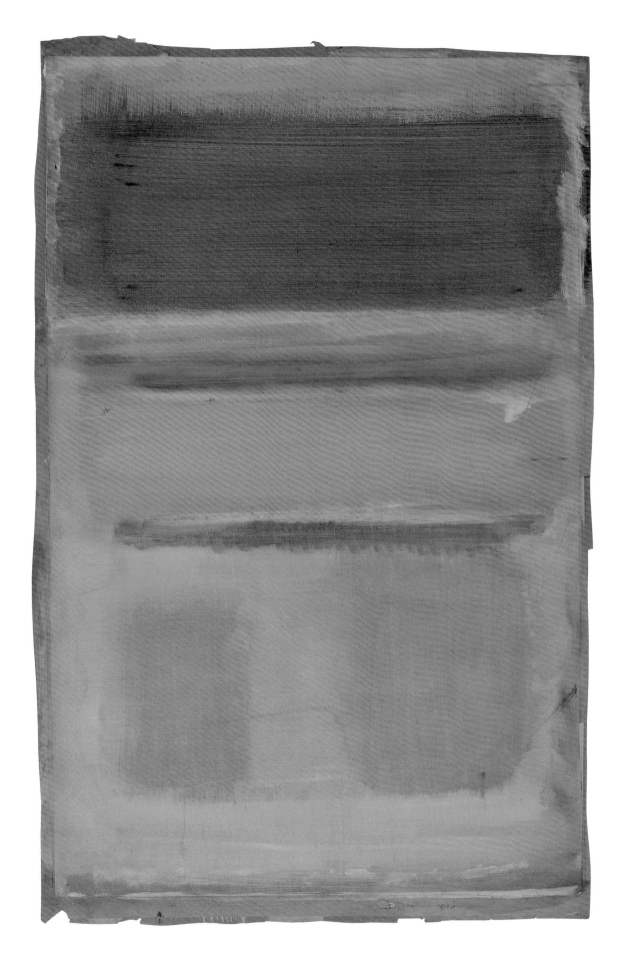

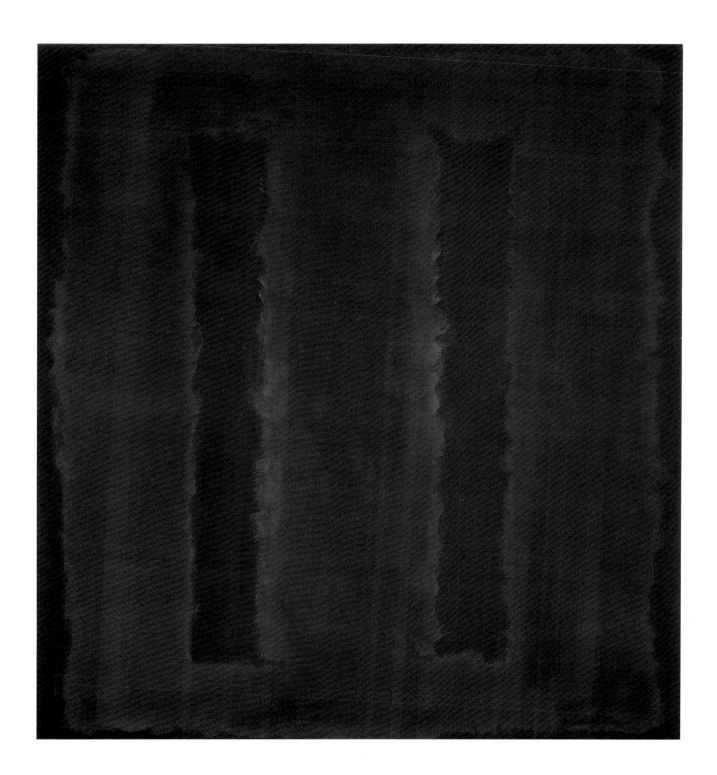

로스코의 벽화와 팝아트의 대두

로스코는 1958년 중반에 뉴욕의 파크에비뉴에 지은 시그램 빌딩을 장식할 벽화 주문을 받았다. 미스 반 데어 로에와 필립 존슨이 설계한 이 건물은 오늘날에도 여전히 유서 깊은 주류회사인 조셉 E. 시그램앤드선스사(社)의 본부가 있는 곳이다. 로스코는 6월 25일, 약 50평방미터에 이르는 공간의 '장식'을 명시한 계약조건을 받아들였다. 3만 5000달러의 보수 가운데 계약금 조로 7000달러를 선지급하고 나머지는 4년에 걸쳐 지급한다는 조건이었다. 로스코가 장식을 맡은 공간은 고급 식당으로 예정된 '포시즌즈 레스토랑'이었다. 로스코는 일관성 있는 연작의 제작도 특정 장소를 위한 작품을 제작하는 것도 처음이었다. 식당은 길고 좁은 형태였다. 따라서 그림이 잘 보이기 위해서는 식사하는 사람들의 머리보다 위에 걸어야만 했다. 처음에 로스코는 그림들을 바닥 가까이 걸기를 원했었다.

시그램 벽화를 제작하는 수개월 동안 로스코는 커다란 규모의 벽화 연작 셋을 완성했다. 모두 합치면 작품 수가 대략 40점은 되었다. 20년 만에 처음으로 대작 벽화의 습작으로 채색스케치를 했다. 그는 어두운 빨강과 갈색조의 따뜻한 색을 사용했다. 또한 기존의 수평구도의 틀을 깨고 90도 회전시킨 수직구도를 만들었다. 이런 식으로 방의 공간구조와 어울리는 작품을 만들었다. 색 표면은 기둥 벽, 문, 창문과 같은 건축적 요소들을 떠올리게 해서 관람자에게 간힌 느낌을 주기도 하지만 닿을 수 없는 세상 저편을 보여주기도 한다.

1959년 6월 로스코는 벽화 작업을 잠시 중단하기로 했다. 작업을 시작한 지 1년 만의 일이었다. 그는 가족과 함께 배로 대서양을 건너 유럽을 여행하기로 했다. 그는 SS 인디펜던스 호에서 유서 깊은 『하퍼스 매거진』의 발행인인 존 피셔를 만났다. 금세 그와 친구가 된 로스코는 시그램 빌딩의 주문을 맡게 된 이유에 대해 털어놓았다. "그 방에서 식사하는 빌어먹을 녀석들의 입맛을 떨어지게 만드는 그림을 그리고 싶었네. 식당에서 내 그림을 거부했다면 그야말고 최고의 찬사가 되었을 테지만 그들은 그러지 않았지. 현대인들은 무엇이든 다 참을 수 있게 되었어." 피셔는 로스코가 죽은 뒤, 그들의 우연한 만남에 대해 쓰면서 로스코의 말을 인용했다. "나는 미술사가, 전문가, 비평가 모두를 혐오하며 불신한다. 그들은 미술에 붙어사는 기생충 같은 존재들이다. 그들이 하는 일은 쓸모없을뿐더러 해악을 끼치기도 한다. 미술이나 미술가에 대한 말은 사적인 한담 말고는 뭐 하나 들

벽화 스케치(시그램 벽화 스케치)
Mural Sketch (Seagram Mural Sketch)
1959년, 캔버스에 유채, 182.9×228.6cm
일본 치바 현, DIC 가와무라 기념 미술관

60쪽
무제(밤색 위에 짙은 빨강)〔시그램 벽화 스케치〕
Untitled (Deep Red on Maroon)
〔Seagram Mural Sketch〕
1958년, 캔버스와 유채, 264.8×252.1cm
일본 치바 현, DIC 가와무라 기념 미술관

을 가치도 없다. 가끔 그런 한담들은 아주 흥미롭다." 로스코가 비평가들에 대한 반감을 자주 드러내기는 했지만, 그런 말을 한 것은 무엇보다 새로 사귄 친구에게 깊은 인상을 남기기 위해서였던 것 같다. 어쨌든 화가의 말을 통해 호사스러운 고급 식당을 "장식"하는 데서 오는 불편한 감정이 그의 맘속 깊이 자리하고 있었음을 알 수 있다.

로스코와 피셔는 가족 동반으로 나폴리 해변과 폼페이를 방문했다. 피셔의 말에 따르면 로스코는 시그램 빌딩에서 작업 중이던 그림과 빌라디미스테리의 고대 벽화 사이에 "깊은 연관"이 있다고 보았다. 로스코 가족은 로마, 피렌체, 베니스를 여행했다. 피렌체에서 로스코는 지난 1950년의 여행에서처럼 미켈란젤로가 설계한 산로렌초의 도서관을 방문했다. 나중에 피셔와의 인터뷰에서 그는 자신의 시그램 벽화에 영감을 준 것은 바로 계단통의 미켈란젤로 벽화가 만들어내는 공간감이었다고 실토했다. 그는 "이 방은 방문객에게 문과 창문, 벽으로 밀폐된 공간에 갇힌 듯한 느낌을 주는데, 이는 내가 꼭 원하던 그런 느낌이다"라고 말했다. 로스코 가족은 이탈리아를 떠나 파리, 부뤼셀, 안트웨르펜, 암스테르담을 여행하고 마지막에 런던으로 와 퀸 엘리자베스 2세 여객선을 타고 미국으로 돌아왔다.

유럽에서 돌아온 로스코는 어느 날 저녁 아내와 함께 포시즌즈 레스토랑에 식사하러 갔다가 거들먹거리는 분위기에 화가 나 당장 작업을 그만두기로 결심했다.

시그램 벽화, 로스코실 ㅡ 일곱 점의 벽화
Seagram Murals, Rothko Room ㅡ
Seven Murals
1958년, 일본 치바 현, DIC 가와무라 기념 미술관 실내

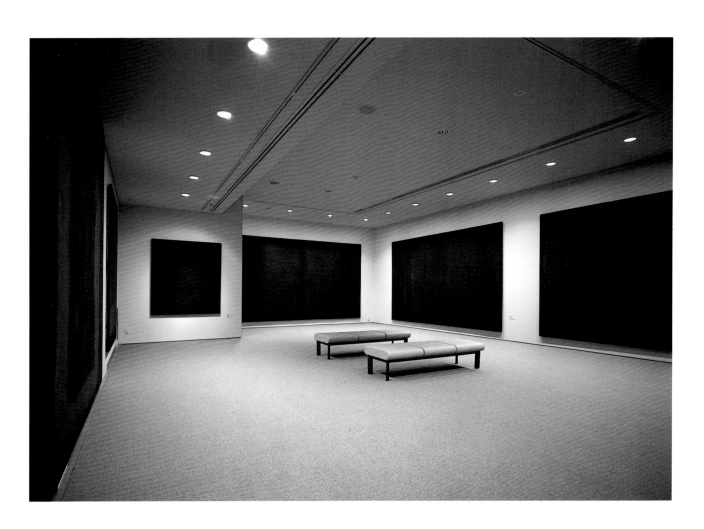

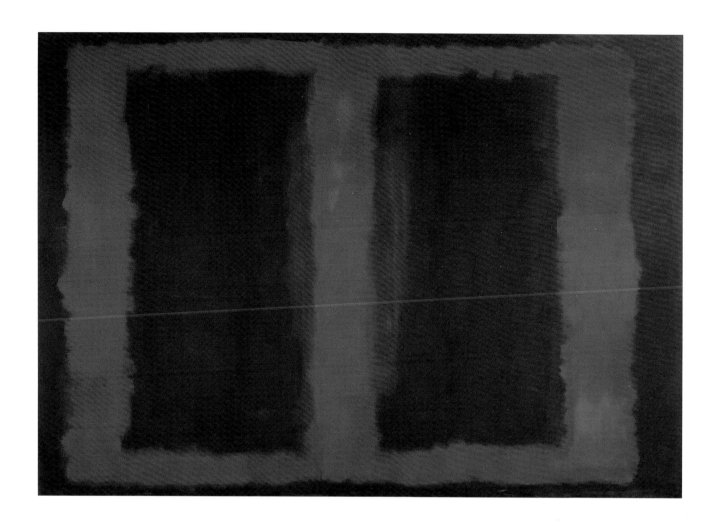

1960년쯤에는 돈을 잘 벌어서 이전에 받았던 선금을 되돌려주고 그림은 자신이 가졌다. 시그램 벽화의 계약파기는 언론의 관심을 모았다. 오늘날 이 작품들은 전 세계에 흩어져 있어서 로스코가 원래 구상했었던 전시 형태를 재구성할 수 없다. 9점이 런던 테이트 미술관에 있고, 몇 작품이 일본 DIC 가와무라 기념 미술관에 있으며, 나머지는 워싱턴 DC의 국립미술관과 로스코의 자녀들이 소장하고 있다.

시인 스탠리 쿠니츠는 당시 로스코의 가장 가까운 친구 중 하나였다. 둘은 시와 미술의 도덕성에 대해 자주 토론을 벌였다. 쿠니츠는 "진정한 시나 훌륭한 회화에는 도덕적 압력이 있기 마련이다. 따라서 작가는 다양한 경험들 가운데 통일성을 추구하게 되는 것이다. 선택이 중요하다. 도덕적 압력은 무엇이 옳고 그른지 판단하게 만든다"라고 말했다. 쿠니츠와의 우정은 로스코에게 긍정적인 영향을 미쳤다. 두 사람은 예술이 그 자체로 하나의 도덕적 세계를 구축한다고 생각했다. 쿠니츠는 나중에 "그의 작품에는 모든 시 속에 숨어 있는 비밀과 상통하는 무언가가 있다고 느꼈다"라고 이야기했다.

로스코의 명성은 높아만 갔다. 점점 더 많은 미술관과 개인 수집가들이 그의 작품을 사려고 줄을 섰다. 그의 작업실을 찾았던 이들 가운데는 워싱턴의 덩컨 필립스와 그의 아내 마조리도 있었다. 1957년과 1960년에 필립스는 자신의 워싱턴 저택에서 로스코의 개인전을 열어주었다. 그는 1960년에 로스코의 작품 4점을 구

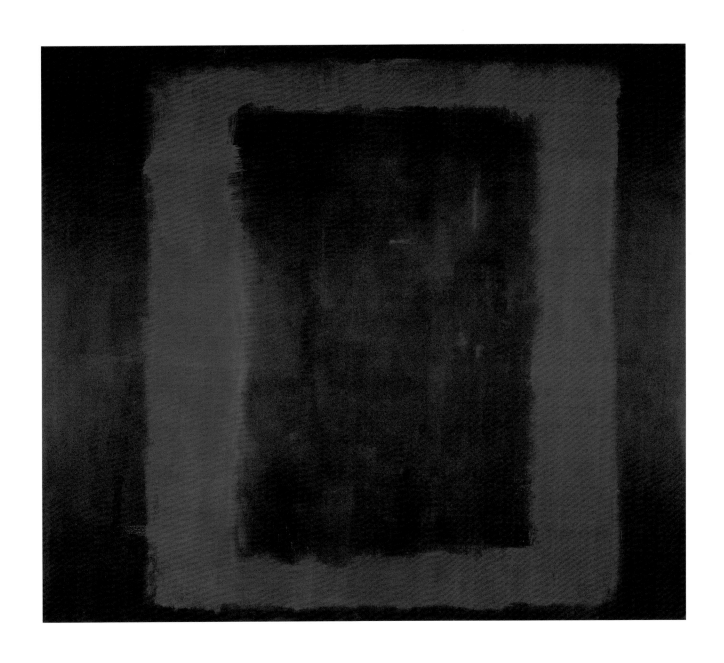

〈벽화 1〉을 위한 스케치(시그램 벽화 스케치)
Sketch for Mural No.1 (Seagram Mural Sketch)
1958년, 캔버스에 유채, 266.7×304.8cm
일본 치바 현, DIC 가와무라 기념 미술관

벽화 스케치(시그램 벽화 스케치)
Mural Sketch (Seagram Mural Sketch)
1958년, 캔버스에 유채, 167.6×152.4cm
일본 치바 현, DIC 가와무라 기념 미술관

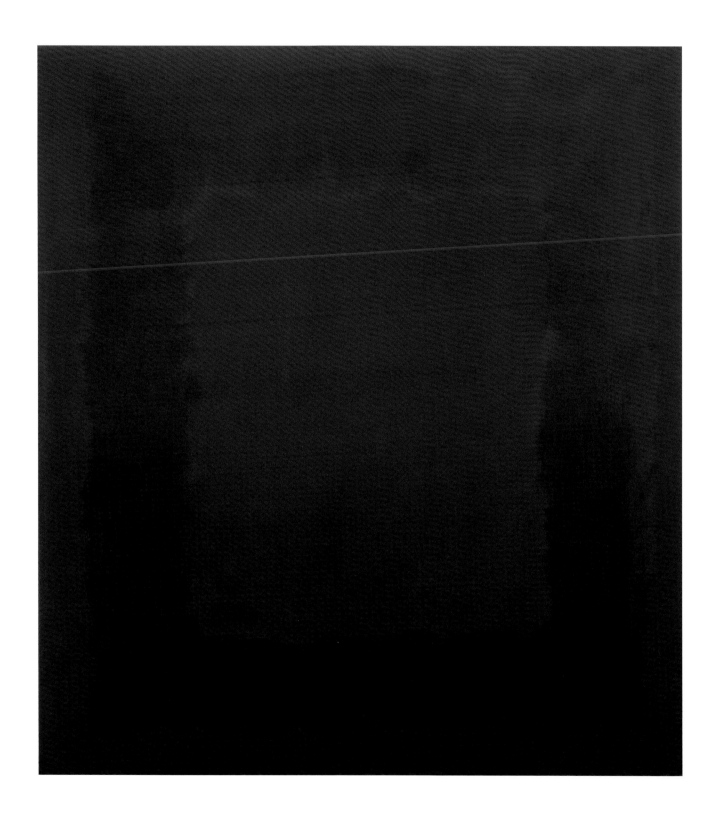

입하여 새롭게 확장한 공간에 마련한 '로스코 실'에 전시했다. 필립스 컬렉션은 이렇게 해서 로스코가 말년에 꿈꾸었던 소원 하나를 실현시켜 주었다. 그것은 바로 전시실과 관람자를 완벽히 통제함으로써 관람자가 신체적으로나 감정적으로나 즉각적인 상태에서 회화를 경험하도록 하는 것이었다(67쪽).

또 다른 수집가로, 텍사스 주 휴스턴 출신의 석유 갑부이자 예술 후원가인 도미니크와 존 드 메닐이 뉴욕으로 로스코를 만나러 왔다. 그런가 하면 천문학적 규모의 재산을 가진 록펠러 제국의 자제이자 체이스맨해튼 은행의 이사인 데이비드 록펠러 역시 로스코 작품의 구매자였다. 작품 가격이 천정부지로 솟던 1960년에 로스코의 나이는 이미 57세였다. 작품 한 점에 4만 달러나 하게 되면서 로스코 부부는 마침내 저택을 구입할 수 있게 되었다.

로스코는 1961년 1월, 35대 미국 대통령인 존 F. 케네디의 취임식장에 초대받게 된 것을 대단한 영광으로 여겼다. 그는 프란츠 클라인과 클라인의 여자친구 엘리자베스 조그바움과 함께 기차로 워싱턴에 도착했다. 행사가 끝나고 무도회에 초대받은 그들은 대통령의 아버지인 조지프 케네디 옆에 앉게 되었다. 같은 해 근대미술관에서 로스코 회고전이 열렸다. 여기서 48점이 전시되었다. 큐레이터 피터 셀츠는 전시도록에 다음과 같이 썼다. "문명의 죽음을 축하하며…… 로스코의 열린 사각형은 불꽃 가장자리 또는 무덤 입구를 암시한다. 무덤 입구란 이집트 피라미드의 시신안치실에 이르는 문과도 같은 것을 말한다. 조각가들은 여기서 왕들이 부활의 영생을 살게 했다. 그러나 절대권력의 장소이자 고귀한 무덤의 장소인 그곳에 살아 있는 어떤 것도 들이지 않으려는 무덤 입구와 달리 그의 회화는 이른바 열린 석관으로서 우울하게 보는 사람으로 하여금 오르페우스의 세계로 들어오도록 유혹한다. 이는 기독교 신화가 아니라 고대신화에서의 죽음과 부활에 관한 주제라고 할 수 있다. 로스코는 하데스로 내려가 에우리디케를 만나고 있는 것이다. 자신의 뮤즈를 찾아 나선 예술가에게 무덤의 문이 열리고 있다."

전시는 대성공이었다. 로스코는 MoMA에서 열린 자신의 회고전에 매일 찾아가 자신의 작품을 진지하게 관찰했다. 이어서 그는 런던, 암스테르담, 브뤼셀, 바젤, 로마 그리고 파리를 도는 순회 전시회에 작품 다수를 출품했다. 이 순회 전시회는 미국의 여러 도시로 이어졌다.

그러나 1960년대가 저물면서 미국 추상표현주의의 명성도 빛이 바래기 시작했다. 앤디 워홀, 로이 리히텐스타인, 탐 웨슬만, 그리고 제임스 로젠퀴스트 같은 젊은 작가들은 영국으로부터 팝아트를 수입해 전대미문의 새로운 형식으로 발전시켰다. 팝아트는 매스미디어와 광고의 시각세계에서 유래했다. 일상적이고 진부하며 속된 것들의 도발적인 사용으로 팝아트의 인기는 순식간에 퍼져나갔다. 전후 미술계를 지배하던 추상미술은 갑자기 완고하고 거만하며 엘리트적인 미술로 비쳐졌다. 뉴욕 화파의 추상표현주의 화가들 다수는 이 새로운 운동을 일종의 '반(反)예술'로 보았다. 로스코는 팝아티스트들을 "협잡꾼이자 젊은 기회주의자"라고 했다. 그러나 비평가들은 팝아트의 발흥이 추상표현주의에 종지부를 찍게 될 것이라고 내다보았다. 추상표현주의는 이제 너무나 시대에 뒤떨어지게 되었다는 것이다. 시드니 재니스는 1962년에 신사실주의자로서, 프랑스 미술사학자이자 비평가인 피에르 레스타니의 지원을 받고 있던 이브 클랭, 아르망 그리고 세자르 등 일군의 프랑스 미술가들과 함께 팝아티스트의 최신 작품들을 전시함으로써 새로운 운동에 손을 들어주었다. 이 전시회를 보자마자 로스코와 프란츠 클라인, 머더

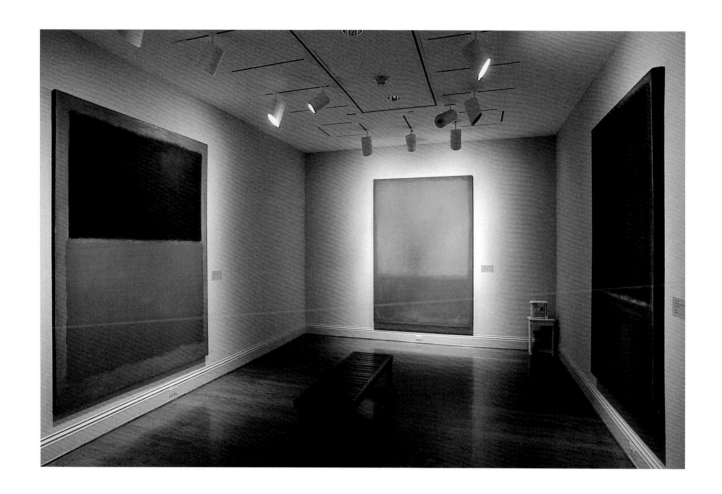

웰, 그리고 드 쿠닝은 분노에 휩싸여 재니스 화랑을 떠났다. 로스코는 다음과 같은 직설적인 질문으로 그들의 분노를 요약했다. "이 젊은 작가들은 우리 모두를 죽이려 하는가?"

이즈음 로스코는 자신의 작품만으로 어떤 공공장소를 장식할 기회를 얻었다. 그는 스페인 건축가 호세 루이스 세르가 설계한 건축물인 하버드 홀리요크 센터의 펜트하우스를 장식할 벽화 연작의 제작에 대해 하버드 대학교와 계약을 맺었다. 비록 하버드 측에 작품을 거부할 수 있는 권리는 남아 있었지만, 작품들은 로스코로부터의 기증이란 모양새로 주어지게 될 것이었다. 로스코는 22개의 밑그림에서 5점의 벽화를 완성해 홀리요크 센터에 설치했다. 이 작품들은 하나의 3면화와 두 개의 커다란 단일 벽화로 이루어져 있는데, 본래 시그램 빌딩을 위해 구상했던 문 이미지를 발전시킨 것이다. 작품은 모두 짙은 빨간색 바탕에 그려졌으나 그 위에 몇 겹으로 색을 덧칠 했느냐에 따라 색조와 대비에서 미묘한 차이를 보였다.

로스코가 이 벽화를 막 끝냈을 때, 하버드 대학교의 총장인 나단 퓨지가 그의 작업실을 방문했다. 사실 퓨지는 현대미술에 대한 식견이 거의 없는 사람이었다. 그는 작품을 자세히 살펴본 후에 승인하고 싶어 했다. 로스코는 작업실을 찾은 총장에게 위스키를 대접하며 긴 시간 환담을 나눈 후에 작품에 대해 어떻게 생각하는지를 물어봤다. 중서부의 감리교도인 총장은 망설임 끝에 그림들이 "너무 슬프다"

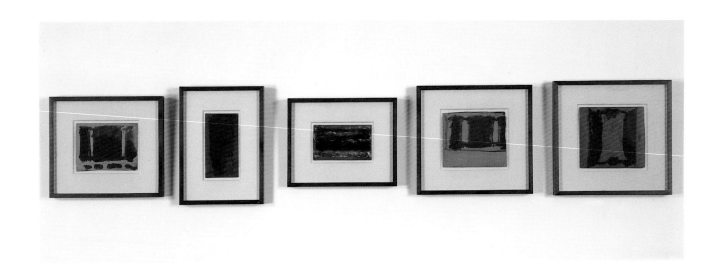

하버드 대학교 벽화의 습작 다섯 점
Five Studies for the Havard Murals
1958~1960년경, 색판지에 템페라, 크기 각각 다름
개인 소장

라고 했다. 로스코는 3면화에서 보이는 어두운 느낌은 성금요일의 그리스도 수난을 나타낸 것이며, 좀 더 밝은 두 작품은 부활절과 그리스도의 부활을 상기시키기 위한 것이라고 응수했다. 로스코의 설명에 깊은 감명을 받은 총장은 이 화가가 보편적 시각과 메시지를 지닌 철학자라고 믿기에 이르렀다. 케임브리지에 돌아온 그는 이사회에서 작품을 승인하도록 추천했고, 그 결과 작품들은 1963년 1월에 로스코의 참관 아래 걸리게 되었다. 얼마 후에 식당의 보수공사로 작품들은 1963년 4월 9일부터 6월 2일까지 뉴욕의 구겐하임 미술관으로 옮겨져 전시되었다. 전시회가 끝나자 로스코는 다시 하버드로 돌아와 작품의 설치를 지켜보았다. 작품 배치와 특히 조명은 로스코에게 매우 신경 쓰이는 일이었다. 유리섬유로 만든 차양을 이용해 태양광선을 완화시켜 보려던 노력은 그다지 성공적이지 못했다. 1964년 초 작품이 완성되었을 때도 로스코는 "전체적으로 매우 불만스러워"했다. 해가 갈수록 작품들의 짙은 빨간색이 햇빛에 바래서 본래 상태는 슬라이드를 통해서만 알 수 있게 되었다. 결국 심하게 탈색되고 긁힌 벽화는 1979년에 철거되어 어두운 방에 보관되었다.

로스코가 60세 생일을, 그의 아내가 41세 생일을 맞이하던 즈음, 부부 사이에 새 생명이 찾아왔다. 아들 크리스토퍼 홀이 1963년 8월 31일 태어난 것이다. 같은 해 로스코는 자신의 고문 세무사인 버나드 레이스의 충고를 받아들여 뉴욕 말버리 화랑의 소유주 프랭크 로이드와 계약을 맺었다. 이 계약으로 로이드는 미국 바깥에서 로스코 작품에 대한 독점권을 얻었다. 로이드의 전도유망한 화랑이 유럽에서 로스코를 대신 함으로써 그는 뉴욕 작업실에서 자신의 작품들을 계속 판매할 수 있었다. 당시에는 수지맞는 계약처럼 보였으나 로스코가 죽고 난 후에 이중구매와 속임수, 배신, 사기, 탐욕, 그리고 은닉으로 얼룩진 미술사상 희대의 사기극으로 밝혀졌다. 오랫동안 로스코는 버나드 레이스가 말버리 화랑의 회계사이기도 하며, 또한 그 지위를 이용해 이중플레이를 했던 것을 몰랐다.

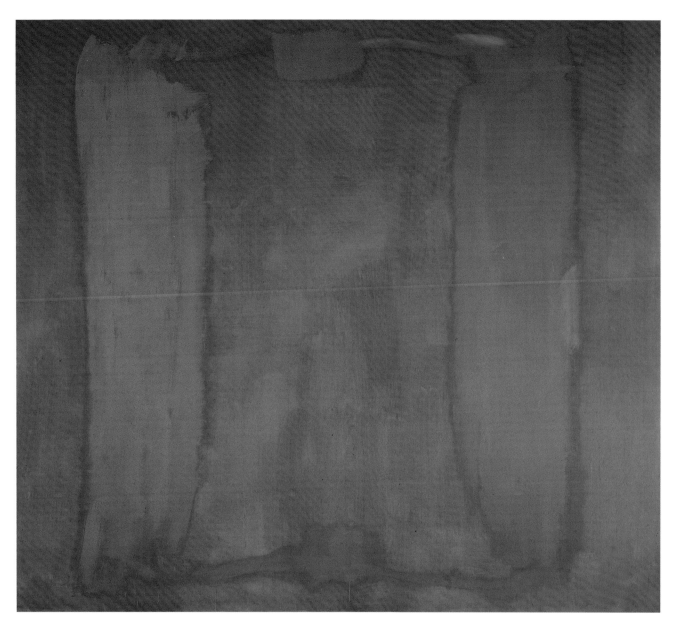

페널 1(하버드 대학교 벽화 3면화)
Panel One (Harvard Mural Triptych)
1962년, 캔버스에 유채, 267.3×297.8cm
메사추세츠주 케임브리지, 하버드 대학교 미술관,
포그 미술관, 화가 기증

"대중적 인지도가 높아감에 따라 로스코는 점점 더 자신에 대한 통제력을 잃어갔다. 점점 더 많은
수집가, 큐레이터, 미술관장들이 그를 만나고, 그의 작업실을 찾고, 그의 작품을 사고 싶어 했다.
그는 불안하고 억눌린 느낌을 가졌다. 내가 그의 작품 하나를 샀을 때는 그럴 만한 가치가 있어서
그랬다는 사실을 그도 알고 있었다. 내가 '미친 것'은 아닐까? 그러나 새로운 수집가들은 로스코를
당황하게 했다. 그는 그들이 정말로 자신의 작품을 좋아하는 것인지 아니면 단지 자랑거리로 삼을
목적으로 '로스코의 신작'을 구하려는 것인지 끝내 알지 못했다."

– 벤 헬러, 2001년

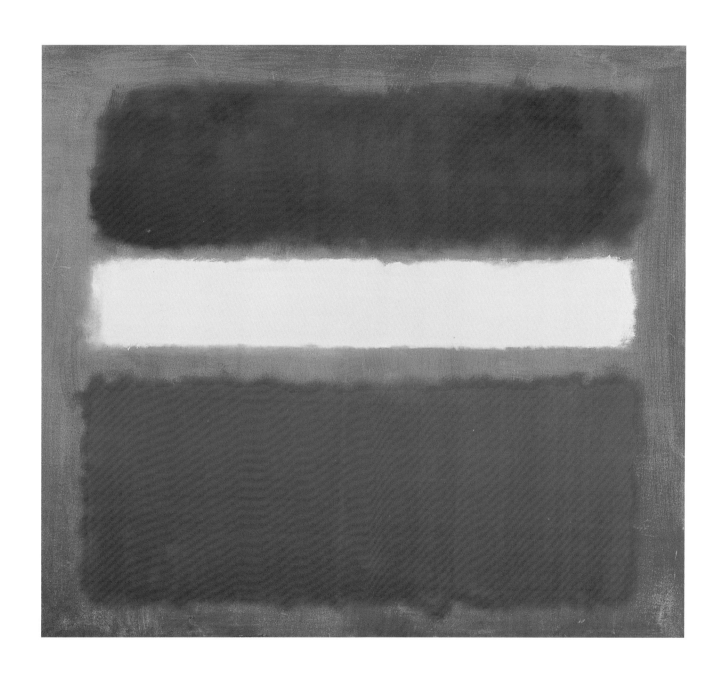

작품번호 8(흰색 줄)
No.8 (White Stripe)
1958년, 캔버스에 유채, 207×232.4cm
개인 소장

71쪽
작품번호 207(짙은 회색 위에 짙은 파랑, 그 위에 빨강)
No.207 (Red over Dark Blue on Dark Gray)
1961년, 캔버스에 유채, 235.6×206.1cm, 캘리포니아 대학교, 버클리 미술관 화가 기증

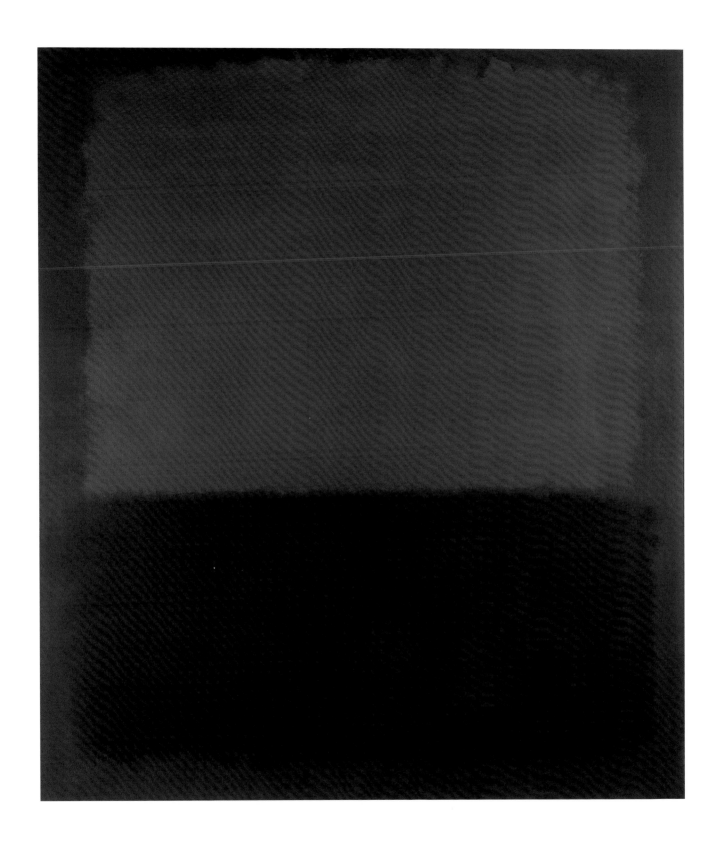

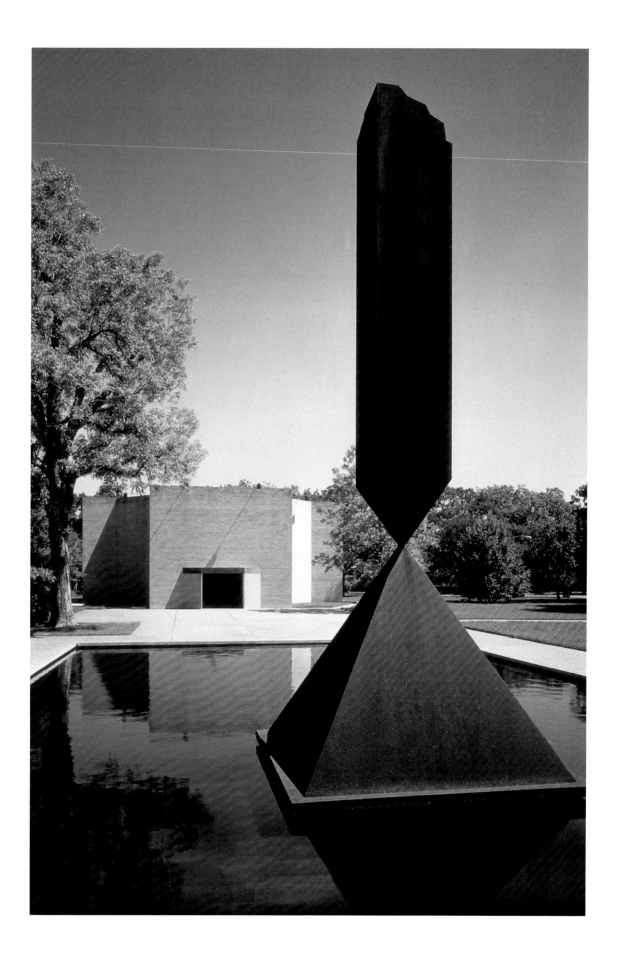

로스코 예배당과 테이트 미술관

휴스턴의 수집가 존과 도미니크 드 메닐은 로스코의 작품들, 특히 하버드의 벽화와 예전에 로스코의 작업실에서 봤던 시그램 빌딩 벽화에 깊은 감명을 받았다. 1965년 초 그들은 로스코에게 커다란 벽화 연작을 주문하면서 25만 달러를 내놓았다. 도미니크 드 메닐이 미술학장으로 있던 휴스턴의 세인트 토마스 가톨릭 대학교를 위해 지으려는 예배당을 위한 작품이었다. 로스코는 이 프로젝트에 매우 기뻐했다. 1966년 새해 축하 편지에 로스코는 이렇게 썼다. "당신이 저를 끌어들인 이 작업의 규모와 의미는 이제껏 제가 겪어보지 못한 차원의 것입니다. 이 작업은 제가 가능하다고 생각했던 것을 넘어서서 나아갈 것을 가르칩니다. 이 점에 대해 감사드립니다."

1964년 가을 휴스턴 예배당 작업에 착수하기 직전, 로스코는 맨해튼의 이스트 69번가 157번지로 이사 왔다. 그는 낙하산처럼 생긴 물체를 지탱할 도르래를 마련하여 빛을 조절했다. 작업실은 중앙에 빛이 들어오는 큐폴라가 있는 차고였다. 높이가 15미터 되는 실내 공간에 로스코는 임시 칸막이를 설치하여 설계 단계에 있는 예배당과 비슷한 공간을 만들어냈다. 로스코는 가을 내내 열심히 일했다. 사실 그는 1967년 내내 다른 일에는 거의 신경 쓸 틈이 없었다. 그는 친구에게 이것이 그의 가장 중요한 작업이 될 거라고 말했다. 그에게 예배당의 건축 디자인과 관련된 결정에도 참여할 수 있는 권리가 주어졌다. 그는 세례식 예배당 모양과 비슷한 팔각형의 토대를 제안했다. 그 결과 신도들은 벽화로 둘러싸이게 되고, 예배당 중앙의 큐폴라로부터 떨어지는 빛은 그의 맨해튼 작업실에서처럼 광섬유로 걸러지게 되었다. 로스코는 전경에 자신의 그림을 배치하는 단순하고 소박한 구조를 제안했다. 건축물의 설계자로 내정되었던 저명한 건축가 필립 존슨은 로스코의 강경한 반대에 부닥쳐 1967년에 사임했다. 두 사람은 전시 공간의 구성에 대해 타협점을 찾지 못했다. 후임으로 휴스턴의 하워드 반스톤과 유진 오브리가 채용되었다. 이들은 로스코의 바람대로 설계도를 완성한 후, 예배당 모형을 챙겨 여러 번 뉴욕으로 왔다. 모든 세부사항에 로스코의 승인이 필요했기 때문이다.

로스코는 거대한 벽화에 어두운 색조를 택했다. 체력적 한계를 느낀 탓에 많은 조수들의 도움을 받으면서 면 소재의 캔버스를 준비된 틀에 씌웠다. 로스코는 유화 물감이 물기가 많기를 원했기 때문에 테레빈유를 섞어 희석시켰다. 그의 지

무제
Untitled
1969년. 리넨 위의 종이에 유채. 178.4×109.2cm
뉴욕. 제임스 굿맨 화랑의 허락으로 게재

72쪽
로스코 예배당, 텍사스 주 휴스턴
부러진 오벨리스크, 바넷 뉴먼 조각

휘 아래 조수들은 밤색 물감을 빠르게 구석구석 칠했다. 세 점의 3면화와 다섯 점의 개별 작품으로 이루어진 14점의 대형 그림을 완성했다. 여기에는 엄청난 분량의 밑그림과 습작이 포함된다. 휴스턴 작품의 절반은 단색으로 처리되었다. 이것은 로스코로서는 처음 시도한 수법이다. 나머지 절반은 윤곽선이 명확한 검은색 사각형을 보여주는데 이 또한 처음 시도한 수법이다. 로스코는 이 작품에서 처음으로 부드럽고 모호한 경계의 '색 구름'이 내는 감각적이고 유혹적인 효과를 포기했다. 예배당의 중앙 벽에는 부드러운 갈색톤의 단색 3면화가 걸려 있다. 양쪽 벽의 두 3면화는 무광택의 검은색 직사각형이다. 세 점의 3면화 사이사이에 네 점의 개별 작품이 배치되어 있고, 또 다른 개별 작품이 중앙 3면화의 맞은편에 걸려 있다. 작업하는 동안 로스코는 지인들을 자주 작업실에 초대해 그들의 의견을 들었다. 이 작품들은 이전에 작업했던 것보다 더욱 신비주의적이고 세속과 절연되었기 때문에 그는 자신의 새로운 시도에 대해 확신이 없어 보였다. 1967년 말에 완성된 작품들은 수장고로 옮겨져 예배당이 완성될 때까지 보관되었다.

로스코는 생의 마지막 2년 동안 이 어두운 색채 실험을 계속했다. 예배당 벽화의 음울한 분위기는 1969-1970년에 제작된 〈회색 위에 검정〉(17. 90쪽)과 커다란 크기의 〈회색 위에 갈색〉(89쪽)에서도 지속되었다. 이 작품들도 역시 관람자가 어느 정도 거리를 두고 감상해야 하지만, 벽화처럼 명상적인 분위기를 내지는 않았다. 회색 부분에서는 지난 20여 년간 로스코의 작품에서 볼 수 없었던 약동감과 동요가 엿보인다. 이러한 어두운 그림은 로스코의 심각한 우울증의 표현으로 볼 수도 있다. 그러나 무엇보다 그가 마지막 몇 달 동안 흰 바탕에 파스텔 톤의 파란색, 분홍색 그리고 적갈색으로 많은 종이 작품을 그렸다는 사실에도 주목해야 한다(84쪽).

1969년 드 메닐 부부는 뉴먼의 조각 〈부러진 오벨리스크〉를 구입하여 예배당 옆 연못에 전시했다(72쪽). 이 조각은 1년 전에 암살당한 미국의 민권운동가 마틴 루터킹 박사를 기리는 기념비다. 뉴먼은 로스코와 마찬가지로 1970년에 생을 마감했다. 예배당은 로스코가 죽은 지 꼭 1년 만인 1971년 1월 26일에 공개되었기 때문에 두 미술가는 생전에 이 초교파적인 예배당의 봉헌을 보지 못했다. 가톨릭교, 개신교, 그리스정교, 유대교를 비롯해 불교와 이슬람교의 지도자들이 봉헌식에 참석했다. 로마에서 추기경이 교황 대사 자격으로 참석했다. 도미니크 드 메닐의 봉헌사는 자세히 인용할 필요가 있다. "그림은 스스로 자신에 대해 말한다고 생각합니다. 우리가 그럴 기회만 준다면 말입니다. 그림은 자신을 어떻게 판단해야 할지 우리에게 가르쳐줍니다. 모든 그림은 비평의 기반을 스스로 마련하며 자신이 이해될 수 있는 환경을 만듭니다..... 창조적인 사람들이 새로운 세계의 문을 열려 할 때마다, 진정한 예술 작품 속에는 눈에 보이지 않는 무언가가 감춰져 있기 마련입니다. 우리를 둘러싼 그림들이 처음에는 매력적이지 않아 실망스러울 수도 있습니다. 하지만 저는 그림들과 함께 지내는 시간이 길어질수록 더욱 깊은 감명을 받고 있습니다. 로스코는 될 수 있는 한 자신의 작품이 가슴에 사무치는 것으로 만들고 싶어 했습니다. 그는 그것들이 아늑하고 초시간적인 것이 되기를 원했습니다. 실제로 그의 작품은 아늑하고 초시간적입니다. 우리를 포위하는 것이 아니라 감싸 안습니다. 어두운 표면은 시선을 멈추게 하지 않습니다. 밝은 표면은 역동적입니다. 그것은 눈길을 머무르게 하지만 우리는 보랏빛이 도는 갈색을 뚫고 무한을 응시합니다. 그것들은 또 따뜻합니다. 중앙 패널화에는 빛이 있습니다. 로스코는 토르첼로 교회의 문에 그려진 〈최후의 심판〉과 〈유혹〉 그리고 〈장려한 교

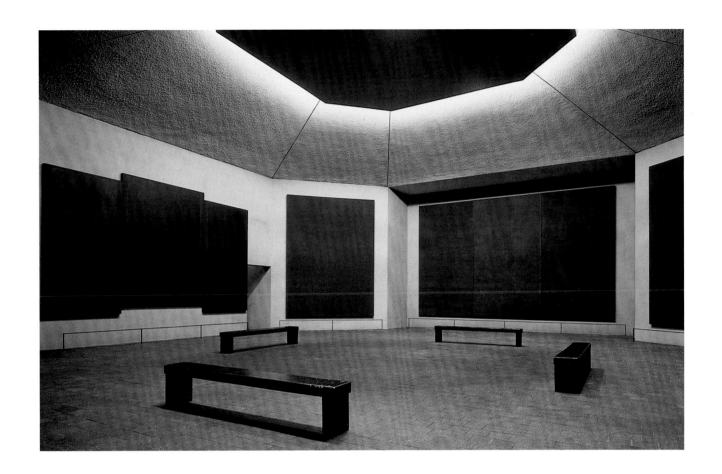

회 후진(後陣)〉 사이에 존재하는 것과 똑같은 대비 관계, 긴장감을 만들고 싶다고 내게 말했습니다. 이미지는 우리의 머리를 혼란스럽게 만듭니다. 오직 추상미술만이 우리를 신성한 세계의 문턱으로 인도할 수 있습니다. 로스코가 밤의 벽화를 그리는 데는 용기가 필요했습니다. 그러나 저는 바로 여기에 그의 위대함이 있다고 생각합니다. 고집과 용기에 의해서만 화가는 위대해집니다. 렘브란트, 고야, 세잔을 생각해 보십시오..... 이 작품들 역시 로스코 작품들 가운데 가장 아름다운 작품이 될 것입니다."

벽에 걸린 어두운 그림들은 로스코가 말년에 겪었을 멜랑콜리와 외로움을 반영하는 듯하다. 그는 자유의지로 생을 마감한 것처럼 보인다. 미술사가 바바라 로즈는 로스코 예배당을 로마의 시스티나 예배당과 방스의 마티스 예배당에 견주며 이들 예배당에서는 "그림들이 내부로부터 신비스럽게 빛을 발하고 있는 듯 보인다"라고 했다.

1966년 여름, 로스코 부부는 유럽을 마지막으로 방문했다. 그들은 리스본, 마요르카, 로마, 스폴레토, 아시시를 여행하고, 이탈리아를 떠나 북쪽으로 프랑스, 네덜란드, 벨기에, 영국을 여행했다. 마지막 여행지인 런던에서 테이트 미술관을 방문했다. 로스코는 몇 달간 테이트의 관장 노먼 리드 경과 협상을 벌였다. 리드는 뉴욕으로 로스코를 찾아와 테이트 미술관에 영구적인 '로스코실(室)'을 만들 것을 제안했다. 로스코는 자신의 '대표작'들을 전시하겠다는 제안을 거절하고 대신 시그램 벽화를 기증하겠다는 뜻을 비쳤다. 일련의 오해와 로스코의 애매한 태도 탓에 협상은 수년 동안 지속됐다. 그러나 전시실의 크기와 조명은 로스코의 마음

76/77쪽
벽화, 섹션 3(밤색 위에 검정)〔시그램 벽화〕
Mural, Section 3 (Black on Maroon)
〔Seagram Mural〕
1959년, 캔버스에 유채, 266.7×457.2cm
런던, 테이트 미술관, 미국 미술 연맹을 통한 화가의 기증

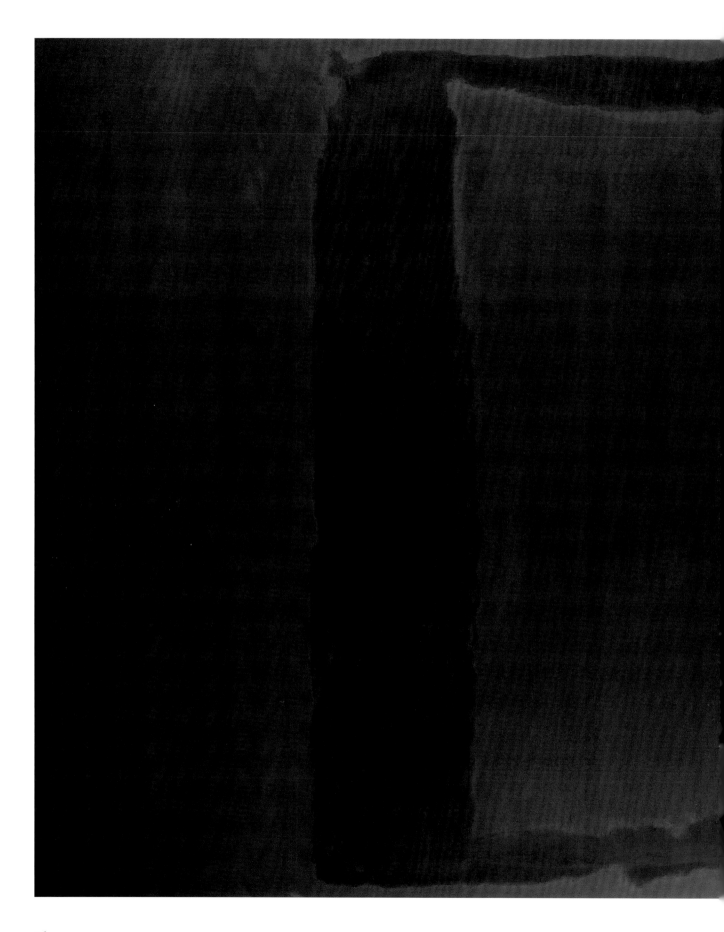

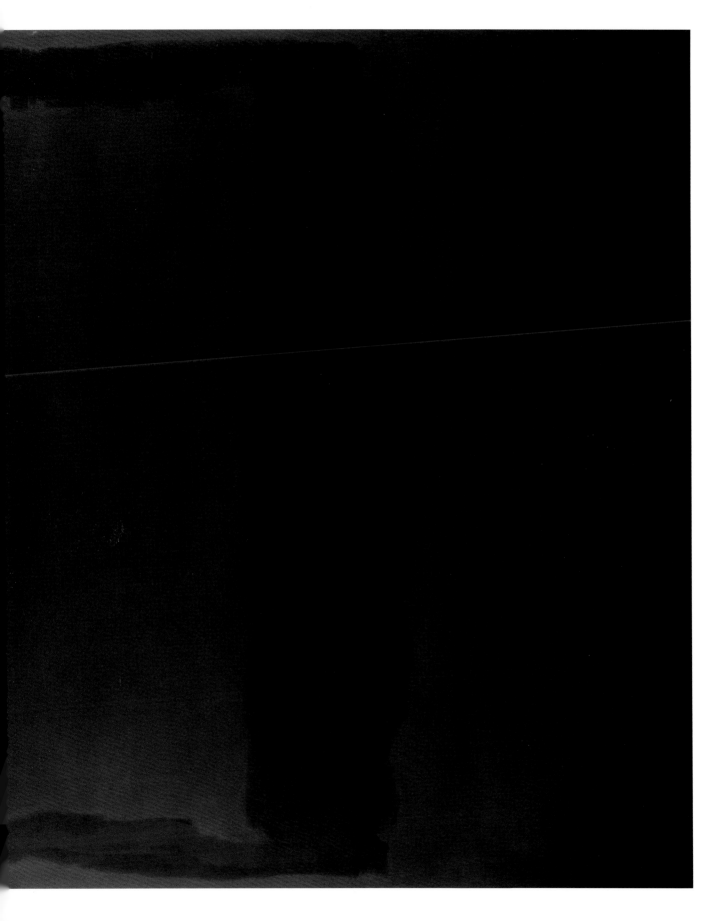

에 들었다. 뉴욕으로 돌아온 로스코는 1966년 8월에 리드에게 편지를 썼다. "적어도 현재로서 문제의 본질은 어떻게 하면 당신이 제안한 이 공간에 제 작품이 주는 감동과 사무치는 느낌을 극대화하여 전달할 수 있는가 하는 것입니다. 제게 계획을 알려주신다면 큰 도움이 될 것 같습니다. 그렇게 해주신다면 실제적인 상황에서 생각해볼 수 있어서 적어도 제게는 문제가 구체화될 수 있을 것 같습니다." 로스코는 자신의 작품을 미술관의 구(舊)섹션의 터너 그림 옆에 전시하기를 원한다고 분명히 밝혔다. "테이트 미술관에 제 전시실을 갖는 것은 아직도 저의 꿈입니다"라고 로스코는 말했다. 오랜 협의 끝에 로스코의 사망 직후 아홉 점의 시그램 벽화가 런던으로 공수되어 별실에 상설 전시되었다.

시그램 벽화를 한 공간에 함께 전시하고자 했던 로스코의 바람에는 자신의 작품을 가장 이상적으로 전시하는 방식에 대한 생각이 담겨 있다. 그는 이 작품들에 관람자가 물리적으로 들어올 수 있는 일종의 '거주지'를 만들고 싶어 했다. 일찍이 로스코가 했던 말처럼, 관람자는 "그림과 관람자 사이에서 벌어지는 경험의 극치"로서 작품들과 대화를 나누게 될 것이다. 로스코는 관람자가 고요한 세계에 들어서도록, 즉 명상적인 관조와 경외의 분위기 속에 자리 잡게 하고자 했다.

1968년 봄, 로스코는 동맥류로 병원에 입원했다. 고질적인 고혈압이 원인이었다. 그는 균형잡힌 식사와 금주, 금연을 권고 받았다. 또한 담당의사는 로스코가 높이 1야드가 넘는 그림은 그리지 못하도록 했다. 이미 삐걱거리기 시작한 결혼생활은 로스코가 병 때문에 성불능이 됨으로써 완전히 파탄 지경에 이르러 그에게 더욱 짐이 되었다. 악화된 건강을 걱정하면서도 그는 여전히 술, 담배를 끊지 못했다. 가족은 1968년 여름을 프로빈스타운에서 보냈다. 로스코는 나빠진 건강 탓에 종이에 아크릴 물감으로 그리는 소형 그림을 그리기 시작했다. 단시간 내에 완성된 이 작품들은 그의 고전적인 사각형 색면을 연상시킨다. 캐서린 쿠는 나중에 "로스코는 휴스턴 예배당 작업을 하는데 너무나 많은 정열을 쏟아부은 나머지 완전히 소진되고 말았다"라고 말했다.

로스코 부부의 문제를 해결하는 데 휴가는 도움이 되지 않았다. 결국 부부는 1969년 1월 1일부터 별거에 들어갔고 로스코는 작업실로 이사했다. 엄청난 부를 쌓았음에도 불구하고 그의 인색함은 줄어들지 않았다. 친구들은 로스코의 건강이 안 좋아지면서 자꾸 의심이 많아지고 화를 잘 내며 외로움을 타는 것을 걱정했다. 그는 우울증세를 보이고 혼란스러워 했으며 지나치게 술, 담배에 의지하고 약물을 남용했다. 그는 애드 라인하르트의 미망인이자 매력적인 독일계 여성인 리타 라인하르트와 한동안 만났다. 하지만 여전히 전 부인 멜과의 이별로 인한 충격에서 헤어나지 못하고 있었다. 자신이 따돌림받고 무시당한다고 생각할 때조차, 명성은 매 전시회를 통해 높아만 가고 있었다. 런던의 화인트채플 화랑에서 열린 전시회는 언론과 대중의 찬사를 받았다. 비평가 브라이언 로버트슨은 그의 작품과 그것이 뿜어내는 감정적 힘에 매료되어 "우리가 마주하고 있는 것은 특정한 개성이라기보다는 존재 그 자체다"라고 했으며, 데이비드 실베스터는 1968년 10월 20일자 '뉴 스테이츠맨'에서 그의 작품이 "색채를 통해 인간의 격정을 전달하고자 했던 반 고흐의 시도를 완성했다"라고 평가했고, 앨런 바우니스도 이런 소감을 '더 옵저버'에 밝혔다. 비평가이자 화가인 앤드루 포지는 "로스코 작품을 처음 봤을 때, 마치 꿈속으로 빠져드는 듯한 느낌이었다"라고 썼다.

로스코는 1968년 5월에 미국 예술문학인 협회의 회원 자격을 얻었고, 1년 후

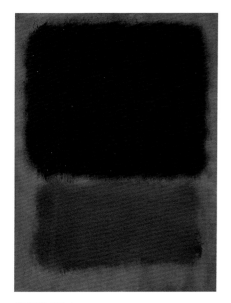

무제 Untitled
1968년, 캔버스에 붙인 종이에 유채, 61×45.7cm
애런 I. 플라이슈만

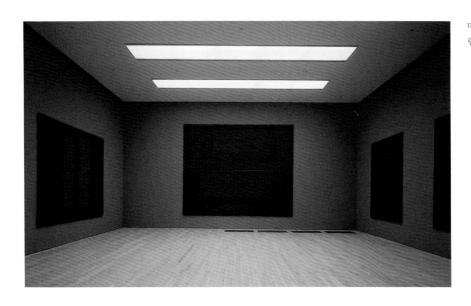

에는 예일 대학교에서 명예박사학위를 받았다. 다음은 학위증서의 일부를 발췌한 내용이다. "새로운 미국 화파를 설립한 몇 안되는 이들 가운데 한 명인 귀하는 금세기 미술계에 확고한 지위를 굳히셨습니다..... 귀하의 회화는 형태의 단순성과 색채의 장엄함을 특징으로 합니다. 귀하는 작품들을 통해 인간 존재의 비극성에 뿌리를 둔 시각적 정신적 장관을 이룩하셨습니다. 전 세계의 젊은 미술가들에게 밑거름이 되어 주신 귀하에게 경의를 표하며 예일 대학교에서 미술박사학위를 수여합니다."

한편 로스코는 자신이 원하는 고객에게만 그림을 팔면서 전체 판매량을 줄일 수 있는 형편에 이르렀다. 이를 위해 로스코는 그림을 팔기 전에 '면접 심사'를 했다. 또한 친구에게 자신은 더 이상 화랑이 필요 없다고 말하기도 했다. 작업실에서 자신이 팔고 싶은 작품을 파는 것은 어려운 일이 아니었다. 그렇게 해도 먹고 사는 데는 전혀 지장이 없었다. 1968년 말버러 화랑과의 계약이 만료되자 로스코는 재계약을 맺지 않았다. 로이드의 사업 방식이 불만족스러웠기 때문이다. 그러나 1969년 2월에 말버러 화랑과 두 번째 계약을 맺어 화랑 측을 향후 8년간 독점 대리인으로 지정했다. 이렇게 마음이 바뀐 것은 버나드 레이스 때문이다. 레이스는 재정고문 역할에만 그치지 않았다. 그는 로스코의 가장 신뢰받는 친구 중 하나로서 로스코의 일이라면 뭐든지 참견하고 들어 판단을 흐려놓았다. 건강과 더불어 자신감마저 잃은 로스코는 점점 더 레이스에게 의지하게 되었다. 레이스는 로스코에게 재단 설립을 권유하기도 했다. 언젠가 로스코가 그런 계획을 실행하고 싶어했기 때문이다. 1969년 6월에 마크 로스코 재단이 마침내 설립되었다. 윌리엄 러빈과 로버트 골드워터, 모턴 레빈, 시어도로스 스타모스, 레이스가 창립멤버였다. 레이스의 고객인 클린턴 와일더가 재단 이사장직을 맡았다. 재단은 로스코 사후에 많은 주요 작품을 기증받기로 되어 있었다. 정관에 다소 불명료하게 기록되어 있기는 해도 재단의 목적은 '연구와 교육'이었다. 로스코는 재단이 작품을 한데 모아 자신의 사후에도 미술시장으로부터 보호하는 안전한 저장고 같은 역할을 하기를 기대했다. 그러나 결국 레이스의 충고에 따라 말버러 화랑에 작품을 팔았다. 1970년 2월 말버러 화랑의 대리인 도널드 맥키니는 화랑에 전시할 작품을 고르기 위해 로스코와 함께 수장고를 방문하기로 약속을 잡았다. 그러나 2월 25일로 예정되었던 만남은 끝내 이루어지지 못했다.

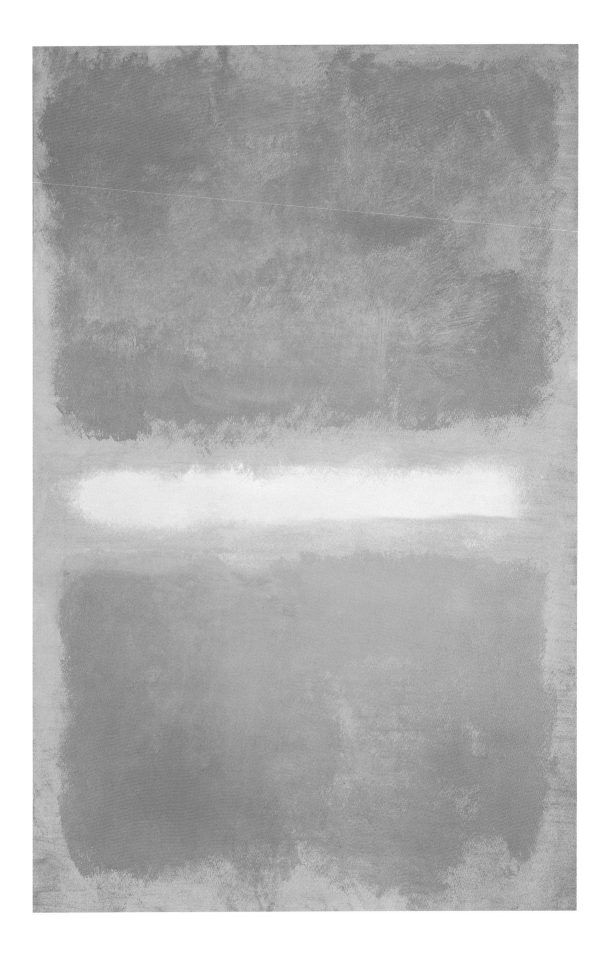

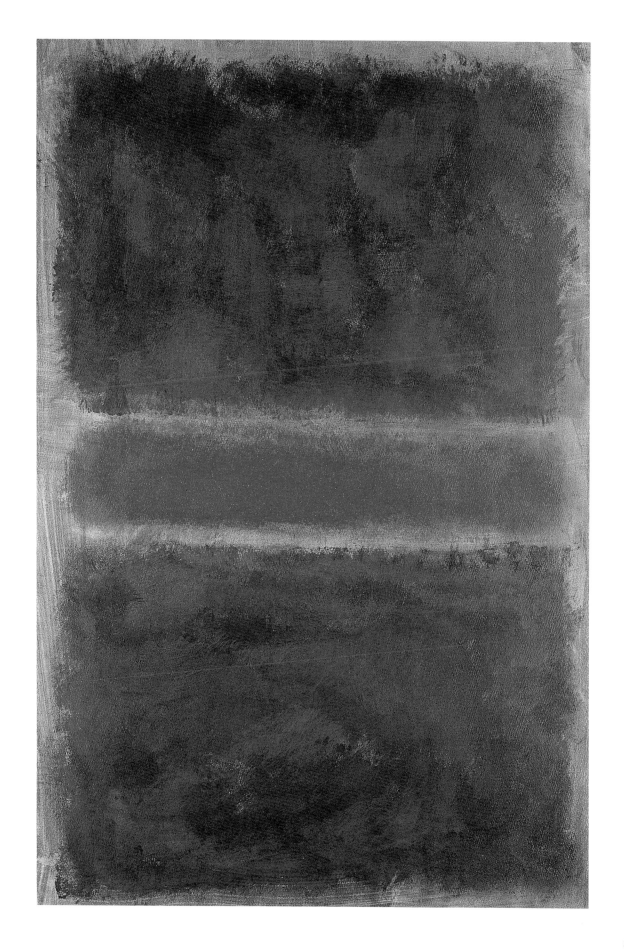

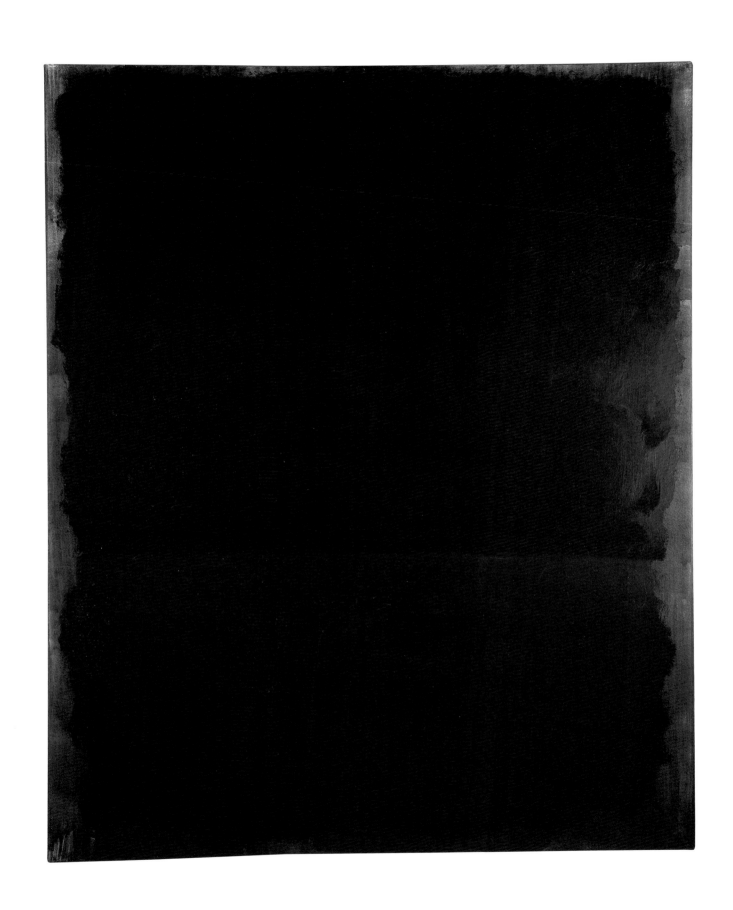

로스코의 죽음과 유산

추운 수요일 아침, 로스코의 조수인 올리버 스타인데커는 평소처럼 아홉 시에 출근했다. 그는 맨해튼 어퍼이스트사이드 69번가에 위치한 작업실의 문을 열고 들어서며 어느 때와 같이 힘차게 아침인사를 했으나 아무 대답이 없었다. 로스코의 침대로 가봤지만 침대는 비어 있었다. 이곳저곳을 살피던 중 주방 겸 욕실로 쓰는 공간에서 로스코가 면도날로 팔을 긋고 피가 흥건한 채로 싱크대 옆 바닥에 쓰러져 있는 것을 발견했다. 스타인데커가 부른 경찰이 몇 분 후 도착했다. 응급실 의사만이 로스코의 죽음을 확인할 수 있었는데 그 의사는 나중에 로스코의 죽음을 자살로 결론 내렸다. 부검 결과 칼날에 깊게 벤 상처 외에 로스코가 항우울제의 심각한 중독으로 고통받고 있었음이 밝혀졌다. 향년 66세의 나이로 로스코는 세상을 떠났다.

다음날 아침 삼류잡지 '포스트'에서 유서깊은 '타임스'에 이르기까지 뉴욕의 일간지들은 모두 1면 톱기사로 "우리 세대의 가장 위대한 미술가로 알려진 추상표현주의의 선구자"의 비극적 자살을 다루었다. 그러나 몇몇 친한 친구들에게 로스코의 죽음은 전혀 예상 밖의 일이 아니었다. 그는 이미 예술적 영감과 정열을 모두 상실한 듯 보였다. 종이와 캔버스 위에 무광택의 아크릴 물감으로 그린 마지막 작품들은 딱딱하고 어두우며 난해하다. 그리고 보는 이로 하여금 삶의 의욕을 잃어버리게끔 만들 정도로 어떤 감정적 힘도 남아 있지 않다. 이 그림들은 의기소침과 좌절감, 우울함, 외로움으로 가득 찬 로스코의 내적 자아를 반영하고 있는 듯하다.

친구들은 1948년의 아실 고르키의 자살과 잭슨 폴록과 데이비드 스미스의 교통사고로 인한 비극적 죽음을 떠올렸다. 친한 친구들 가운데 몇몇은 그의 자살을 일종의 희생 제의로 보았다. 로스코는 자신의 행동을 설명하는 메모 하나 남기지 않았다. 밝혀진 바가 없어 음모설이 떠돌기도 했다. 당시 딸 케이트는 19세였고 아들 크리스토퍼는 6세였다. 2월 28일 미술가들과 수집가, 화상, 미술관 관장, 큐레이터 그리고 오랜 친구들이 프랭크 E. 캠벨 장례식장을 가득 메웠다. 로스코의 형제인 앨버트와 모이세가 캘리포니아에서 비행기를 타고 왔다. 시인 스탠리 쿠니츠는 다음과 같은 내용의 송덕문을 읊었다. 로스코는 "20세기 미국회화의 아버지이며 그의 이름은 모든 현대미술관에 남겨져 있습니다. 다른 이들이 로스코의 그

무제
Untitled
1969년, 캔버스에 붙인 종이에 아크릴, 147×103cm
개인 소장

82쪽
무제
Untitled
1969년, 마분지에 붙인 종이에 아크릴, 122×103cm
개인 소장

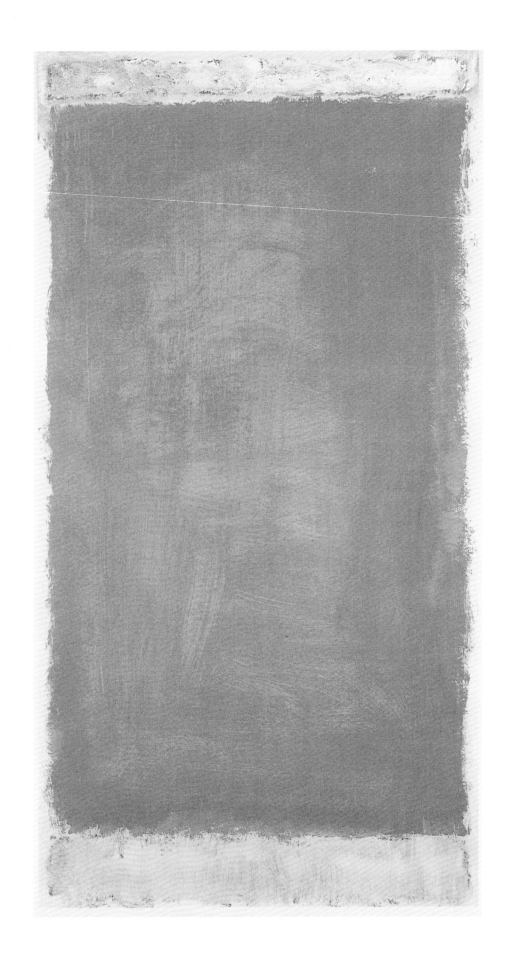

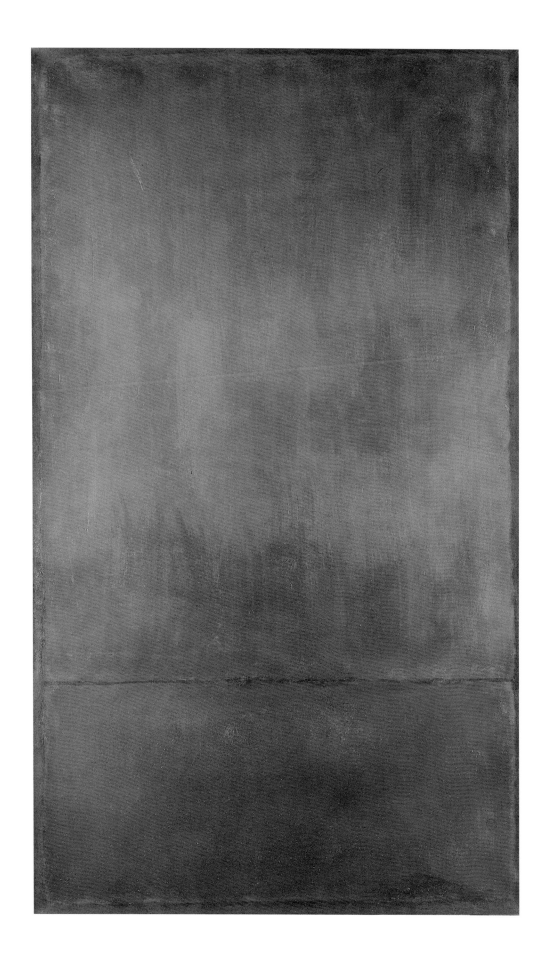

파랑으로 분할된 녹색
Green Divided by Blue
1968년, 캔버스에 붙인 종이에 아크릴, 60.6×45.1cm

84쪽
무제
Untitled
1969년, 캔버스에 붙인 종이에 아크릴, 183.4×98cm
크리스토퍼 로스코 컬렉션

85쪽
무제
Untitled
1969년, 캔버스에 붙인 종이에 아크릴,
177.8×102.9cm
개인 소장

87쪽
무제
Untitled
1968년, 캔버스에 붙인 종이에 아크릴, 60.3×45.7cm
개인 소장

림을 흉내 내어 그릴 수는 있으나, 그의 뛰어난 자질, 영혼을 깨우는 힘, 사물에 대한 통찰력은 아무도 따라갈 수 없는 그만의 비결입니다. 아마도 그 비결에 대해서는 그 자신조차 완벽하게 이해하지 못했을지도 모릅니다. 따라서 로스코의 많은 작품은 강렬한 존재감의 다양성과 변용이라는 아름다움 가운데 머물러 있습니다. 세상이 부패했다고는 하나 그의 작품의 선명한 색채마저 쓸어 가지는 못할 것입니다."

조각가 허버트 퍼버는 로스코와의 오랜 우정에 대해 이야기했다. 장례식의 마지막 순서로 로스코의 형이 고인에게 바치는 유대교의 기도문인 카디시를 낭송했다. 예식에 참석했던 많은 이들은 식이 끝난 후에도 매디슨가에 남아서 그의 놀라운 업적에 대해 이야기하고 유감을 표시했다.

불과 반년 후인 1970년 8월 26일에 로스코의 부인 멜이 48세의 나이로 사망했다. 그녀의 죽음은 자녀들과 친구들에게 충격을 주었다. 로스코의 어린 아들 크리스토퍼는 로스코의 유산관리인 가운데 한 명이었던 레빈 박사에게 입양되었다. 하지만 레빈이 어린아이를 너무 엄격하게 대하는 것에 마음 아파하던 케이트가 즉시 동생을 오하이오주 콜럼버스에 사는 이모 바바라 노스럽에게 데려갔다.

로스코는 유언장에서 인류학자인 모턴 박사와 화가인 시어도로스 스타모스, 그리고 버나드 J. 레이스를 유산관리인으로 지명했다. 레이스의 주장에 따라 셋은 장례 몇 달 후에 다시 모여 그들에게 맡겨진 800여 점의 작품을 꼼꼼히 조사했다. 로스코의 "친구"임을 자처했던 레이스는 사실 두 얼굴은 가진 기만적인 인물이었다. 경제적으로 점점 더 힘들어졌던 로스코에게 조언을 해주었던 레이스는 자신이 말버러 화랑의 세금자문, 회계사, 대리인으로도 일하고 있다는 사실을 로스코에게 철저히 숨겼던 것이다. 레이스와 다른 유산관리인들은 로스코의 작품 대다수를 말버러 화랑에 헐값으로 넘겼다. 약간의 계약금만 내고 나머지는 14년 상환 기간에 무이자로 구입하는 조건이었다.

사기의 낌새를 챈 로스코의 딸 케이트는 1970년 11월에 유산관리인들과 말버러 화랑을 고소하기로 결심했다. 수년에 걸쳐 진행된 재판은 가장 유명한 미술계 스캔들 가운데 하나가 되었다. 그때까지 미술품 거래에 있어서 이렇게 대규모의 사기 행각은 유례가 없었다. 1975년 12월 18일에 M. 미도닉 판사는 유산관리인들의 자격을 박탈하고 말버러 화랑의 계약을 무효화한다는 내용의 최종판결을 내렸다. 판사는 아직 팔리지 않은 658점의 작품을 로스코의 재산으로 반납할 것과 900만 달러가 넘는 배상금의 지불을 명했다.

법정은 케이트 로스코-프리첼을 로스코 유산의 유일한 관리자로 지명했다. 그녀는 안 글림커가 경영하고 있는 뉴욕의 페이스 화랑을 자기 아버지 작품의 독점대리인으로 결정했다. 1978년 페이스 화랑에서 열린 첫 로스코 전시회는 우연하게도 뉴욕의 구겐하임 미술관에서 100여 점을 전시한 회고전과 겹쳐졌다. 1976년 5월 근대미술관의 큐레이터인 도로시 C. 밀러와 구겐하임 미술관 관장인 토마스 메서가 포함된 일곱 명이 새로운 로스코 재단의 이사로 선출되었다. 한편 로스코 재단은 미국의 25개 미술관, 유럽의 4개 미술관 그리고 이스라엘의 2개 미술관에 600여 점이 넘는 작품을 기증했으며, 생전에 로스코가 바랐던 대로 어려운 형편의 미술가들을 지원했다. 오늘날 로스코는 2차 세계대전 이후 모더니즘 미술의 가장 중요한 화가 중 하나로 자리매김하고 있다. 자연의 모방에 대한 단호한 거부로 그림은 커다랗고 강렬한 색면으로 환원되어버렸다. 로스코의 작품들은 모노크

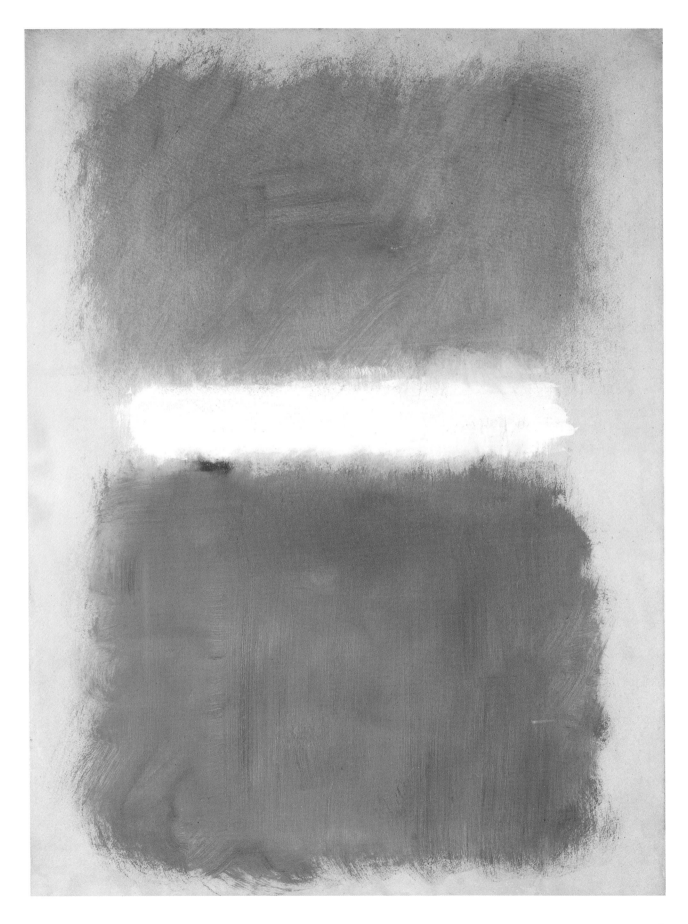

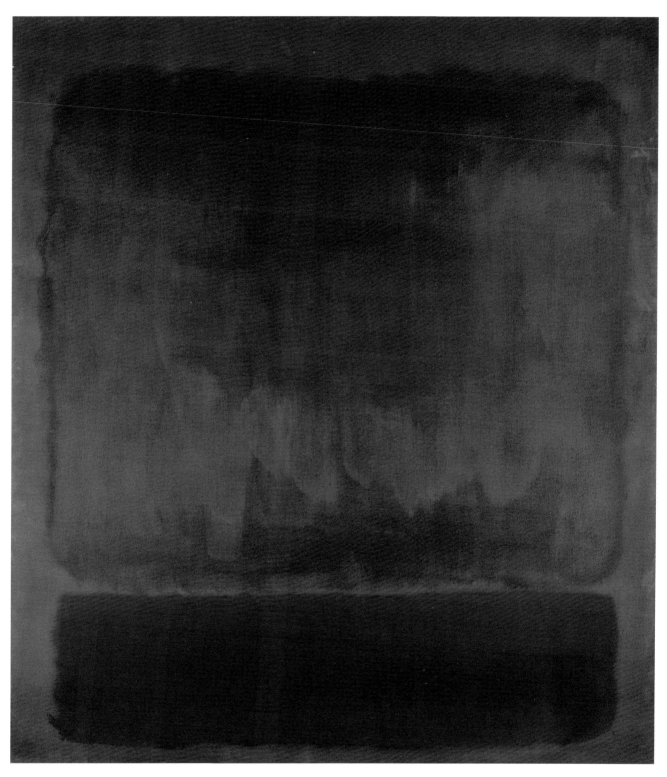

무제
Untitled
1967년, 캔버스에 유채, 173×153cm
개인 소장

89쪽
무제
Untitled
1969년, 캔버스에 붙인 종이에 아크릴, 193×122cm

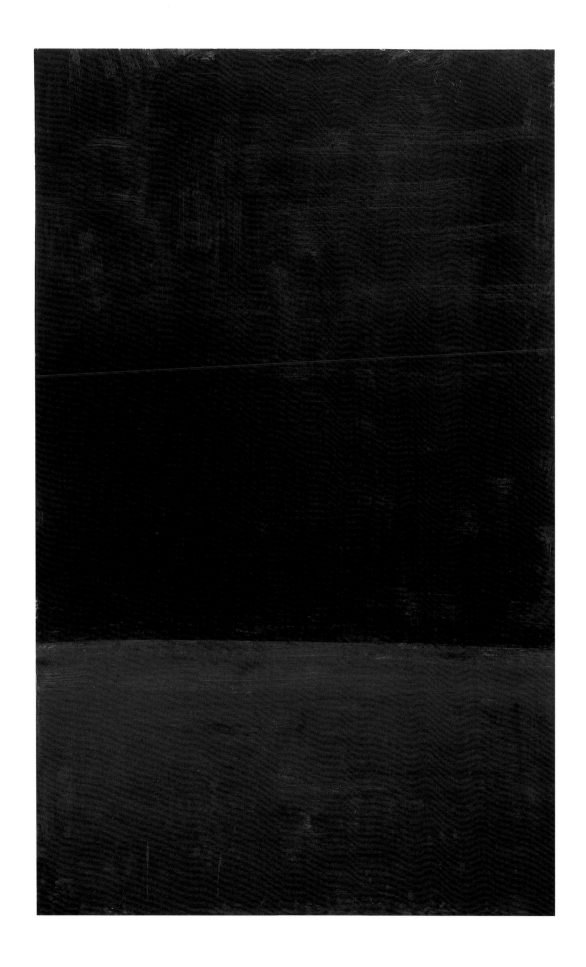

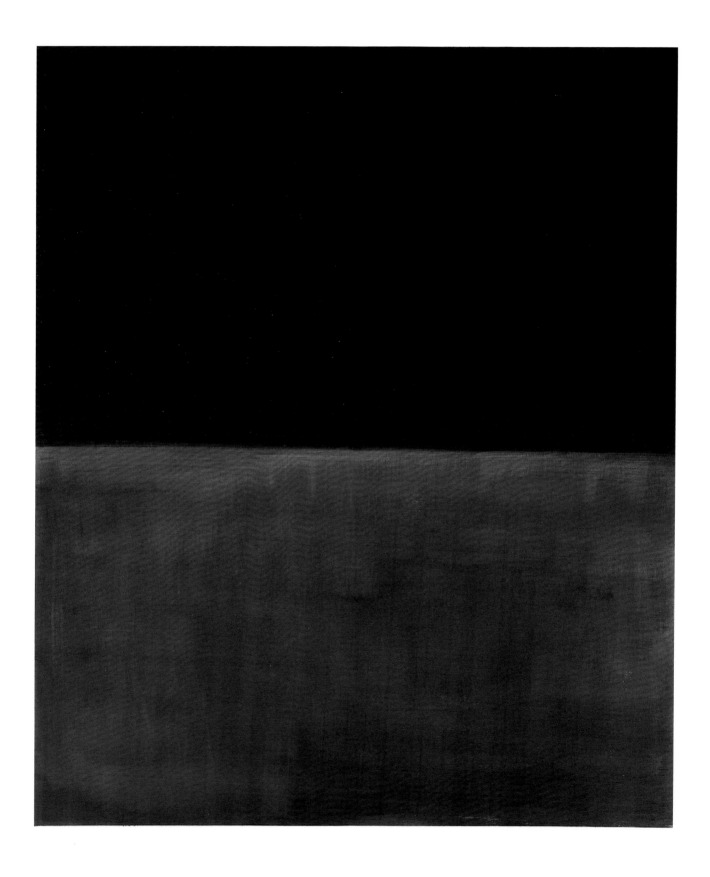

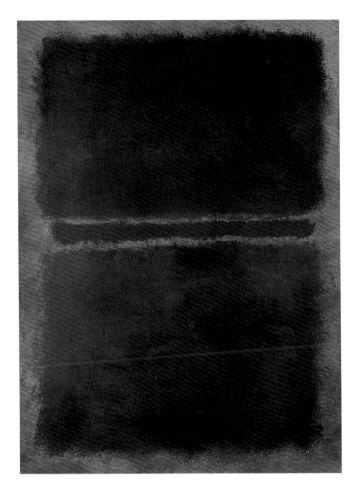
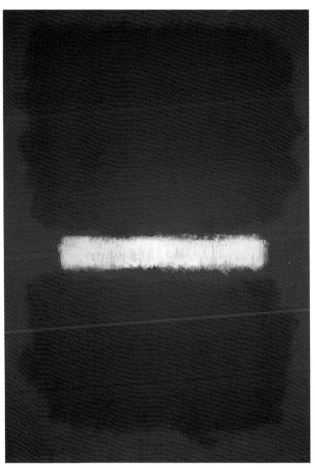

롬 회화 발전에 커다란 영향을 끼쳤다. 작품과 관람자를 이어주는 공간적 깊이와 명상적 힘 또한 주목할 만한 것이었다. 수집가 벤 헬러는 "관람자는 작품 속에 완전히 몰입해 작품 내부를 이리저리 헤매게 된다"라고 썼으며, 이어서 로스코 작품과의 만남은 "가장 직접적인 회화적 경험"이었다고 말했다. 그는 자서전에서 로스코 회화의 본질에 대해 다음과 같이 열정적으로 썼다. "그는 어쩌면 그렇게 적은 수의 변주만으로도 회화와 관람자의 대화를 실내악처럼 사적이고 직접적이며 친밀하게 만들 수 있었을까? 어떻게 그는 뜨겁고 차가운, 밝고 어두운, 빛나고 윤기 없는, 열광적이고 우울한 색조들의 몇 안 되는 조합을 가지고 그가 그토록 사랑했던 관현악의 폭, 변화, 드라마, 깊이와 파노라마를 재현할 감정을 불러일으킬 수 있었을까? 누가 이런 질문에 대답할 수 있을까? 아마도 작품 자체와 감상자만이 대답할 수 있으리라."

왼쪽
무제
Untitled
1968년, 캔버스에 붙인 종이에 유채, 75.7×55cm
바젤, 바이엘러 미술관

오른쪽
무제
Untitled
1968년, 캔버스에 붙인 종이에 아크릴, 91.5×64.8cm
개인 소장

90쪽
무제(회색 위에 검정)
Untitled (Black on Gray)
1969/70년, 캔버스에 아크릴, 203.8×175.6cm
뉴욕, 솔로몬 R. 구겐하임 미술관, 마크 로스코 재단
기증, 1986

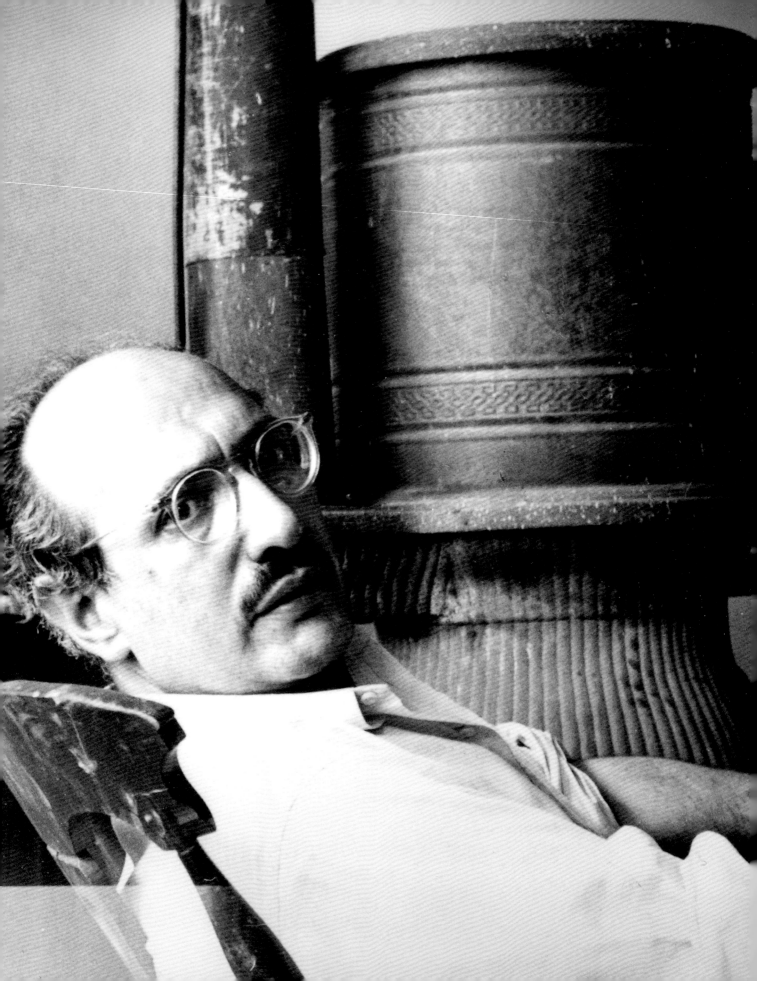

마크 로스코(1903 – 1970)
삶과 작품

1903 마르쿠스 로트코비치가 9월 25일 러시아 드빈스크에서 안나 골딘과 야콥 로트코비치 사이에 세 자녀 중 막내로 태어나다.

1910 아버지 로트코비치가 미국으로 이주하여 오리건 주 포틀랜드에 정착하다.

1913 마르쿠스와 어머니, 누이가 미국으로 이주함으로써 가족들이 다시 모이게 되다.

1914 아버지가 사망하다.

1921-23 코네티컷 주 뉴헤이븐에 위치한 예일 대학교에 입학하다.

1924 뉴욕 시의 아트 스튜던츠 리그(ASL)에서 조지 브리지먼의 해부학 강의를 듣다.

1925 아트 스튜던츠 리그에서 맥스 웨버의 회화 수업을 듣다. 웨버의 영향으로 표현주의 양식으로 캔버스나 종이 위에 그림을 그리다. 채색하기 전에 언제나 밑그림을 그리곤 했다.

1926 웨버 밑에서 계속 회화 공부를 하다.

1929 브루클린의 유대인 센터 아카데미에서 아이들을 가르치기 시작하다.

1932 밀턴 에이버리와 아돌프 고틀리브를 만나 친구가 되다. 이디스 사샤와 결혼하다.

1933 오리건 주의 포틀랜드 미술관에서 첫 개인 전을 열다. 센터 아카데미에서 드로잉과 수채화를 제자들의 작품과 함께 전시하다.

1935 독립 미술가 협회 '더 텐'을 공동창립하다. 벤 자이언, 아돌프 고틀리브, 루이스 해리스, 잭 쿠펠드, 루이스 샹커, 조셉 솔먼, 나훔 차즈바조프 그리고 일리야 볼로토프스키 등이 회원이었다. 로스코는 1940년 그룹이 해체되기까지 '더 텐'과만 전시회를 열었다.

1936 뉴욕의 공공사업촉진국(WPA) 회화부에서 일하다.

1938 미국 시민권을 취득하다.

1940 이때부터 마크 로스코라는 이름만 사용하다.

1941 신화에서 영감을 얻은 주제로 종이나 캔버스에 그리다.

1944 초현실주의 양식의 추상화를 수채, 구아 슈, 템페라로 종이에 그리다. 이디스 사샤와 이혼하다.

1945 마리 앨리스 ('멜') 비스틀과 재혼하다.

1946 초현실주의 양식의 마지막 작품을 종이에 그리다.

92쪽
작업실의 마크 로스코, 1953년
워싱턴 DC. 스미소니언 인스티튜트 미국 미술기록보관소의 허락으로 게재
사진 : 헨리 엘컨

작업실의 마크 로스코, 1950년
워싱턴 DC. 스미소니언 인스티튜트 미국 미술기록보관소의 허락으로 게재

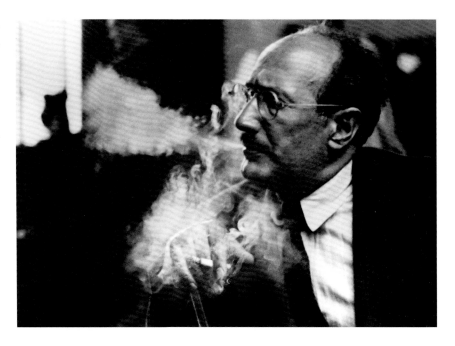

1947 멀티폼의 등장으로 점점 더 추상화 경향을 때고, 이것은 몇 달 후 후기작을 특징짓는 사각형 색면으로 발전하게 된다. 이 시기에 종이에 그리는 일이 적어진다. 뉴욕의 베티 파슨스 화랑에서 첫 개인전을 열다.

1948 뉴욕의 휘트니 미술관에서 열린 '현대 미국 조각, 수채 그리고 드로잉 연례 전시'에 참가하다. 어머니 케이트가 가을에 사망하다.

1949 캘리포니아 미술학교에서 회화를 가르치고 현대미술 강의를 맡게 된다. 베티 파슨스 화랑에서 성숙기 작품을 처음으로 발표하다. 이후 작품 제목은 모두 번호와 제작 연도로만 이루어지게 된다.

1950 여객선을 타고 유럽으로 여행을 떠나 영국, 프랑스, 이탈리아를 방문하다. 딸 케이트가 태어나다.

1951 브루클린 대학의 드로잉 교수가 되다.

1952 뉴욕 근대미술관에서 열린 유명한 '15인의 미국인전'에 참가하다.

1954 시카고 아트 인스티튜트에서 개인전을 열다. 이후 로드아일랜드 주 프로비던스의 로드아일랜드 디자인 학교에서도 순회전을 열다. 뉴욕의 시드니 재니스 화랑과 계약을 맺다.

1955 시드니 재니스 화랑에서 개인전을 열다.

1957 뉴올리언스 튤레인 대학교의 상주 예술가가 되다. 짙은 색상을 중심으로, 사용하는 색상의 수를 줄이다.

1958 뉴욕의 시그램 빌딩 벽화 제작을 맡게 되다.

1959 유럽을 여행하며 영국, 프랑스, 벨기에, 네덜란드, 이탈리아를 방문하다. 시그램 빌딩에 장식하기로 한 장소를 방문한 후 계약 파기를 결심하다.

1961 하버드 대학교로부터 홀리요크 센터의 식당 벽화 주문을 받다.

1963 여섯 점의 벽화를 하버드 대학교 측에 보내다. 대학은 그에게 상실전시할 다섯 점을 골라 달라고 요청하다. 아들 크리스토퍼가 태어나다. 뉴욕의 말버러 화랑과 계약을 맺다.

1964 존과 도미니크 드 메닐에게 고용되어 휴스턴의 새 예배당을 위한 기념비적 벽화를 제작하다.

1965 테이트 미술관 관장인 노먼 경과 교섭에 들어가다. 이후 1970년에 테이트 미술관의 한 전시실에 시그램 벽화 아홉 점이 상설 전시되다.

1966 세 번째로 유럽을 여행하다.

1967 버클리의 캘리포니아 대학교에서 가르치다.

1968 동맥류를 앓아 3주간 병원에 입원하다. 작품목록을 작성하기 시작하다.

1969 멜과 별거에 들어가다. 집을 나와 작업실로 이사하다. '어두운 그림'을 제작하기 시작하다. 예일 대학교에서 명예박사학위를 받다.

1970 2월 25일 자살하다.

1971 텍사스 주 휴스턴의 로스코 예배당의 봉헌식이 거행되다. 이 예배당은 라이스 대학교의 종교인간개발 연구소 소유다.

왼쪽
작업실의 마크 로스코, 1961년경, 촬영자 미상
중앙
뉴욕 작업실의 마크 로스코, 1952년
워싱턴 DC, 스미소니언 인스티튜트 미국 미술 기록보관소의 허락으로 게재
오른쪽
마크 로스코, 1966년
로마, 카를라 파니칼리의 허락으로 게재
사진: 로버트 E. 메이츠

참고 문헌과 도판 출처

James Breslin, *Mark Rothko: A Biography*, Chicago, 1993.

Peter Selz, *Mark Rothko*, (Exh.–cat.) The Museum of Modern Art, New York, 1961.

Mark Rothko: The 1958-1959 Murals, (Exh.–cat.) Pace Gallery, New York, 1978.

Diane Waldman, *Mark Rothko, 1903–1970. A Retrospective*, (Exh.–cat.) The Solomon R. Guggenheim Museum, New York, 1978.

Mark Rothko: The Surrealist Years, (Exh.–cat.) Pace Gallery, New York, 1981.

Dore Ashton, *About Rothko*, New York, 1983.

Mark Rothko: Paintings 1948–1969, (Exh.–cat.) Pace Gallery New York, 1983.

Bonnic Clearwater, *Mark Rothko: Works on Paper*, New York, 1984.

Mark Rothko: The Dark Paintings 1969–1970, (Exh.–cat.) Pace Gallery, New York, 1985.

Mark Rothko: 1903–1970, (Exh.–cat.) Tate Gallery, London, 1987.

Mark Rothko: The Seagram Mural Project, (Exh.–cat.) Tate Gallery, Liverpool, 1988.

Mark Rothko's Harvard Murals, (Exh.–cat.) Center for Conservation and Technical Studies, Harvard Art Museum, Cambridge MA, 1988.

Susan J. Barnes, *The Rothko Chapel: An Act of Faith*, Austin, Texas 1989.

Anna C. Chave, *Mark Rothko: Subjects in Abstraction*, New Haven and London, 1989.

Thomas Kellein, *Mark Rothko: Kaaba in New York*, (Exh.–cat.) Kunsthalle Basle, 1989.

Mark Rothko: Multiforms, (Exh.–cat.) Pace Gallery, New York, 1990.

Christoph Grunenberg, *Mark Rothko*, (Exh.–cat.) National Gallery of Art, Washington DC, 1991.

Lee Seldes, *The Legacy of Mark Rothko*, New York 1978 (Holt, Rinehart and Winston, 1978; new edition Da Capo Press, 1996).

Mark Rothko: Catalogue Raisonné of the Paintings, 1997, ed. Yale University Press and The National Gallery of Art, Washington DC.

Mark Rothko. A Retrospective, (Exh.–cat.) The National Gallery of Art, Washington DC, 1998.

Mark Rothko: The Early Years, (Exh.–cat.) Pace Gallery, New York, 2001.

Mark Rothko, (Exh.–cat.), Fondation Beyeler, Riehen, Basle, 2001.

The publisher wishes to thank the museums, private collections, archives and photographers who granted permission to reproduce works and gave support in the making of the book.

Special thanks to Christopher Rothko for his good cooperation. If not otherwise specified, the reproductions originated from the archives of the publisher or the author. In addition to the collections and museums named in the picture captions, we wish to credit the following:

Acquavella Galleries, New York: p. 52; akg–images p.4, Courtesy Archives of American Art, Smithsonian Institute, Washington, DC: p. 92, 93 (Photo: Henry Elkan), 94 centre; C & M Arts, New York: p. 8, 12, 13, 33, 57 above, 68, 80, 87, 95; © 2003 Christie's Images Ltd., London/New York: p. 41 right, 56, 82; © The Chrysler Museum of Art, Norfolk, VA: p. 49 below; Collection of Kawamura Memorial DIC Museum of Art, Sakura, Japan: p. 60–65; Gagosian Gallery, New York: p. 15, 31, 45, 47, 70; Galerie Beycler, Basle: p. 91 left; Marge Goldwater, New York: p. 44; James Goodman Gallery, New York: p. 73, 83, 89; Richard Gray Gallery, Chicago/New York: p. 91 right; Sidney Janis Gallery, New York: p. 50; The Menil Collection, Houston, TX, Photo: Hickey–Robertson: p. 14; National Gallery of Art, Washington: p. 22 (Photo: Richard Carafelli), 27, 30, 32, 34; Courtesy Carla Panicali, Rom: p. 94 right, 95 (Photo: Robert E. Mates); The Phillips Collection, Washington, DC, p. 67; © President and Fellows of Harvard College, Harvard Art Museums, Photo: Katya Kallsen: p. 69; Quesada/Burke, New York: p. 19, 35; The Mark Rothko Foundation, Inc., New York: p. 17, 18, 25, 41 left, 59; © Photo Scala, Florence: p. 36; © The Solomon R. Guggenheim Foundation, New York: p. 11 (Photo: David Held), 90; © Tate Gallery, London: p. 76/77, 79; Tel Aviv Museum of Art, Tel Aviv: p. 48; University of California, Berkeley Art Museum, Photo: Benjamin Blackwell: p. 71; Waddington Galleries, London: p. 81.

마크 로스코와 이탈리아 화가 카를보스 바타글리아,
로마에서, 1966년
오른쪽: 멜 로스코와 아들 크리스토퍼
로마, 카를라 파니칼리의 허락으로 게재

마크 로스코
MARK ROTHKO

초판 1쇄 인쇄　2023년 1월 2일
초판 1쇄 발행　2023년 1월 9일
지은이　제이콥 발테슈바
옮긴이　윤채영
발행인　이상만
발행처　마로니에북스
등록　2003년 4월 14일 제2003－71호
주소　(03086) 서울특별시 종로구 동숭길 113
대표전화　02－741－9191
편집부　02－744－9191
팩스　02－3673－0260
홈페이지　www.maroniebooks.com

© 2023 TASCHEN GmbH
Hohenzollernring 53, D–50672 Köln
www.taschen.com

본문 2쪽

자화상
Self-Portrait

1936년, 캔버스에 유채, 81.9×65.4cm
크리스토퍼 로스코 컬렉션

본문 4쪽

빨강, 노랑, 빨강
Red, Yellow, Red

1969년, 캔버스에 유채, 123.2×102.9cm
개인 소장

ISBN 978－89－6053－631－9(04600)
ISBN 978－89－6053－589－3(set)

책값은 뒤표지에 있습니다.